2014 ♥ U FOREVER

花花世界
看見愛

大女孩
vs.
小女人

的率真告白

夢

DREAM

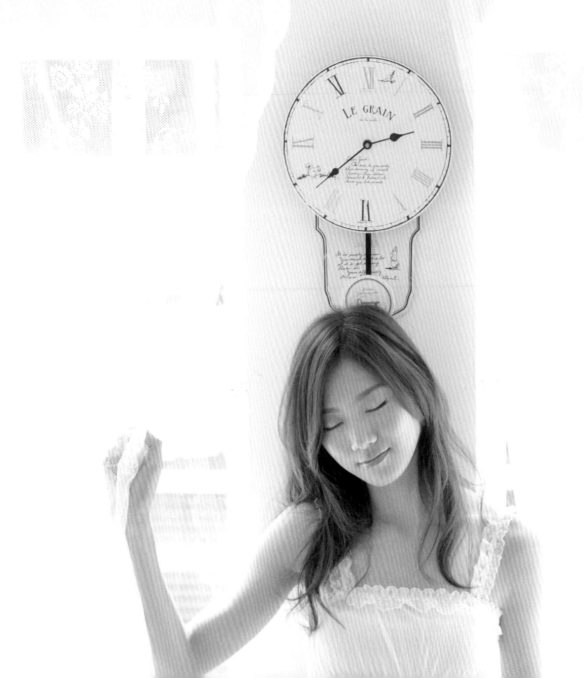

愛麗絲召喚
一個平凡女孩
踏入充滿彩色泡泡漩渦中
奇幻 神秘 曖昧
什麼都可能
什麼都不奇怪

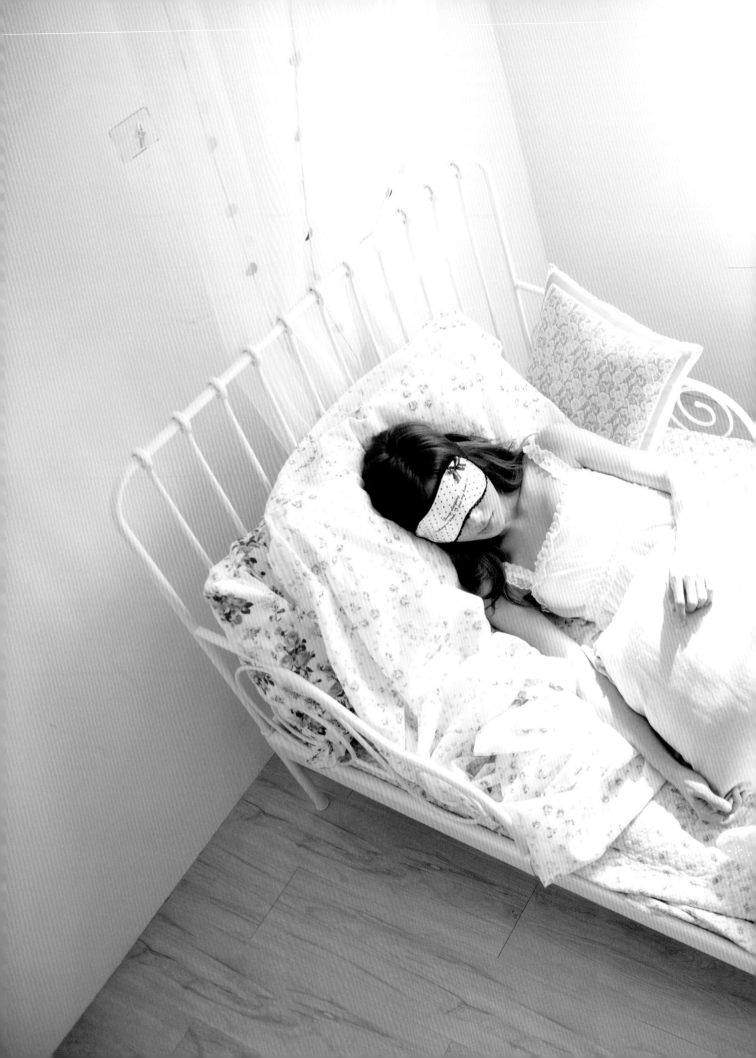

時間無止盡的令我有點睏，小歇一會兒。

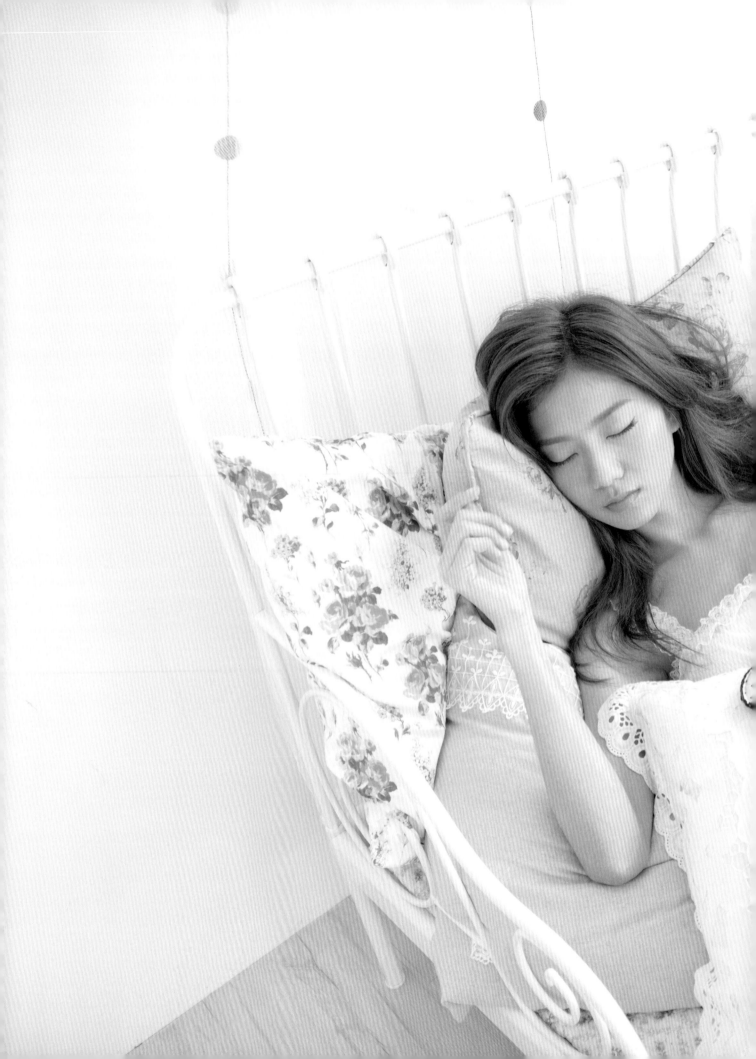

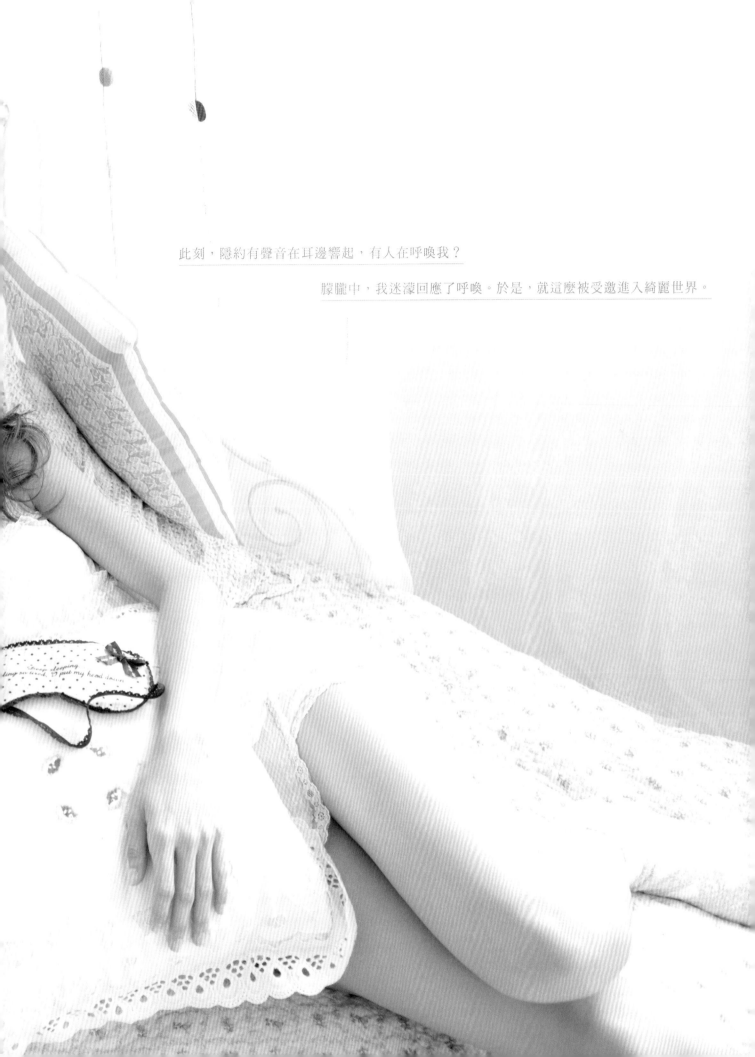

此刻，隱約有聲音在耳邊響起，有人在呼喚我？

朦朧中，我迷濛回應了呼喚。於是，就這麼被受邀進入綺麗世界。

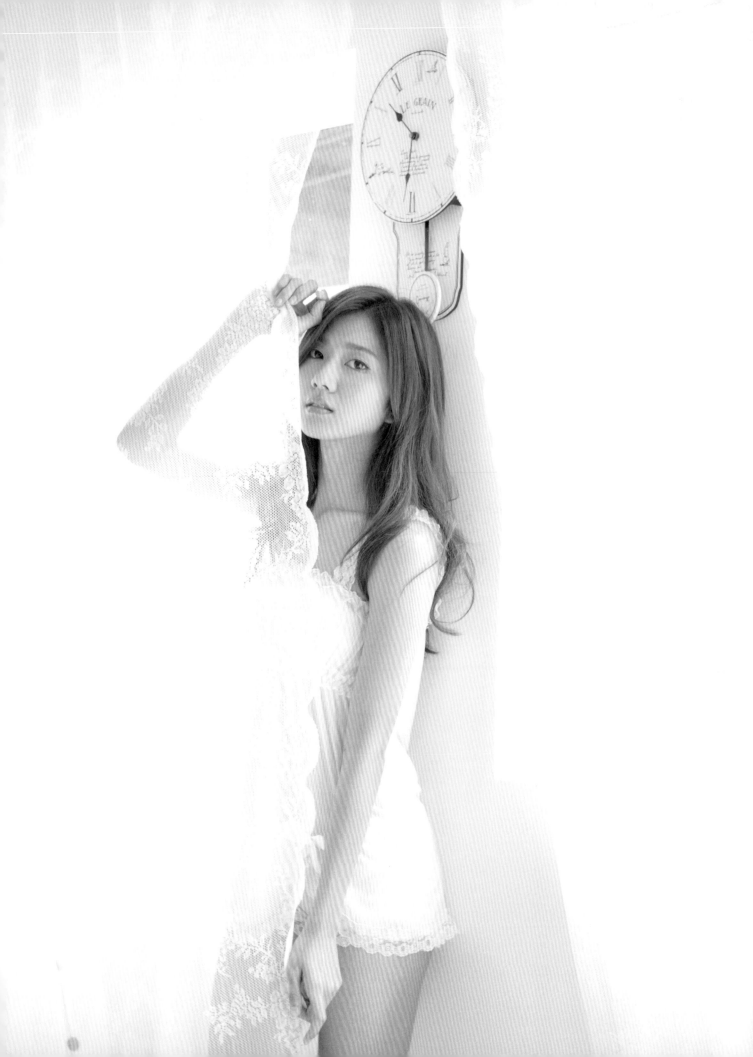

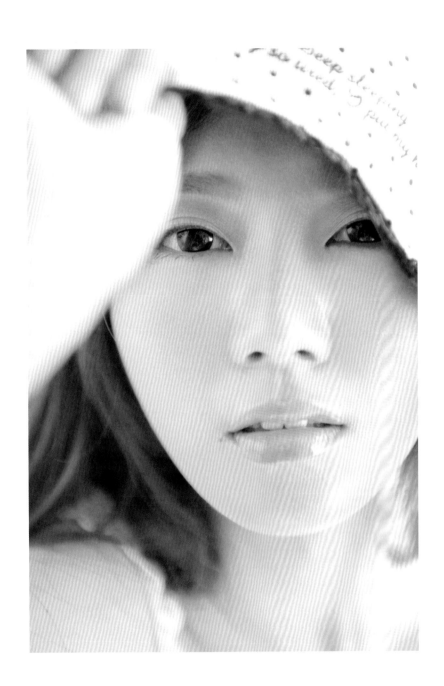

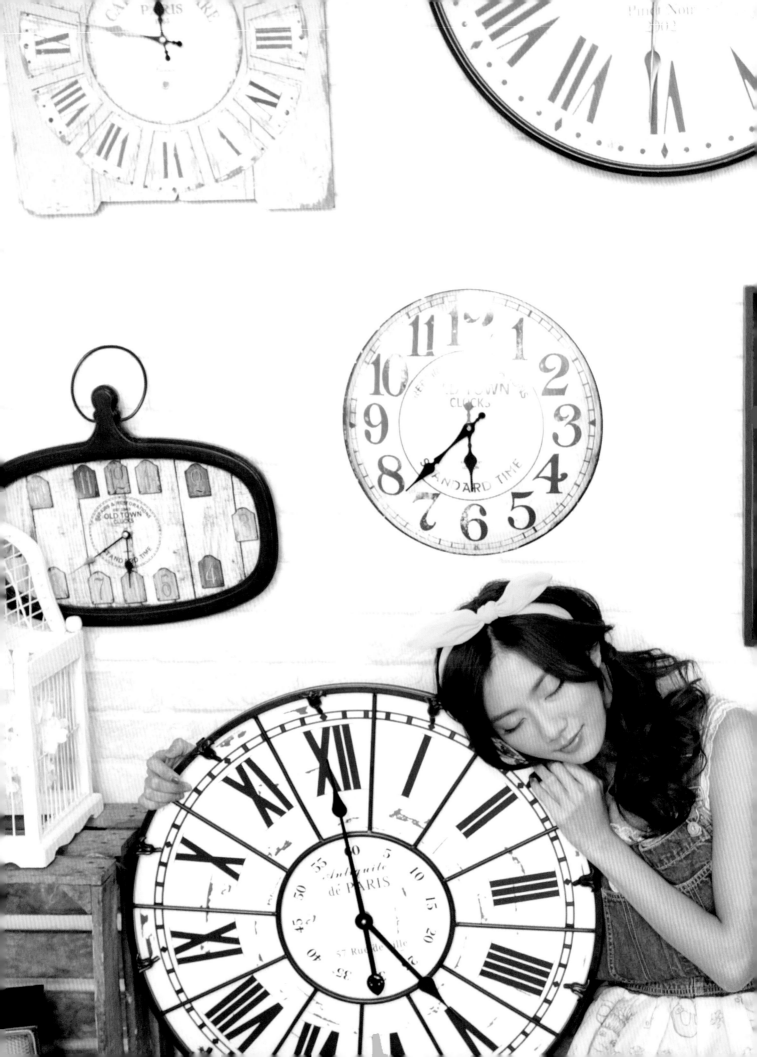

這世界美的有點甜膩，令人著迷，試著走進去，好像也變得香香甜甜。空中飄浮著五彩繽紛的糖，每顆都想放進口袋中。時間變得不像時間，不可能都變成可能，奇怪也變得不奇怪。在這世界裡，大家對著愛麗絲都叫「豆花妹」。

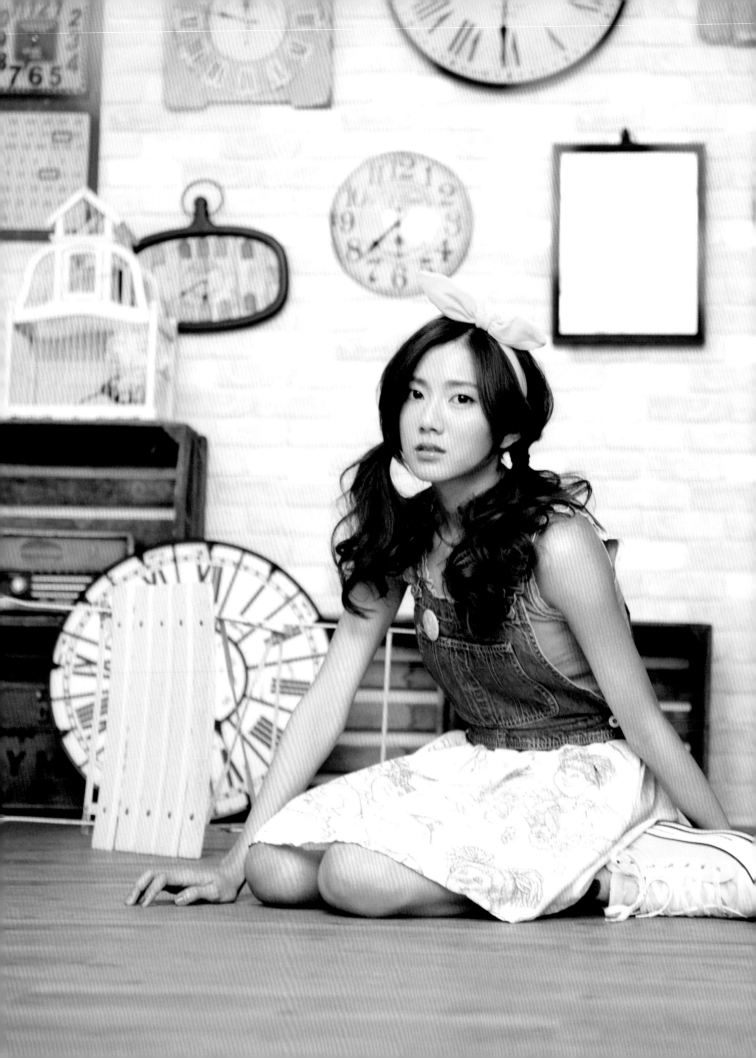

一個個彩色泡泡都變幻成真，興奮的我被深深吸引，
究竟還有什麼驚奇等著我去探尋？

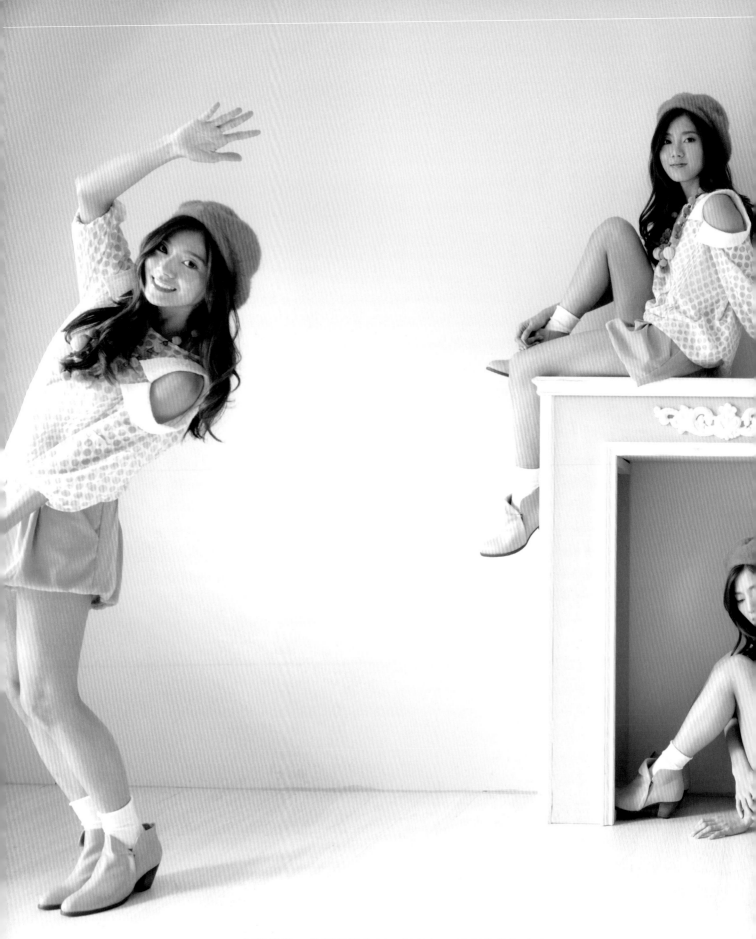

在這世界，我認真投入每一個角色，希望能夠打動人心。

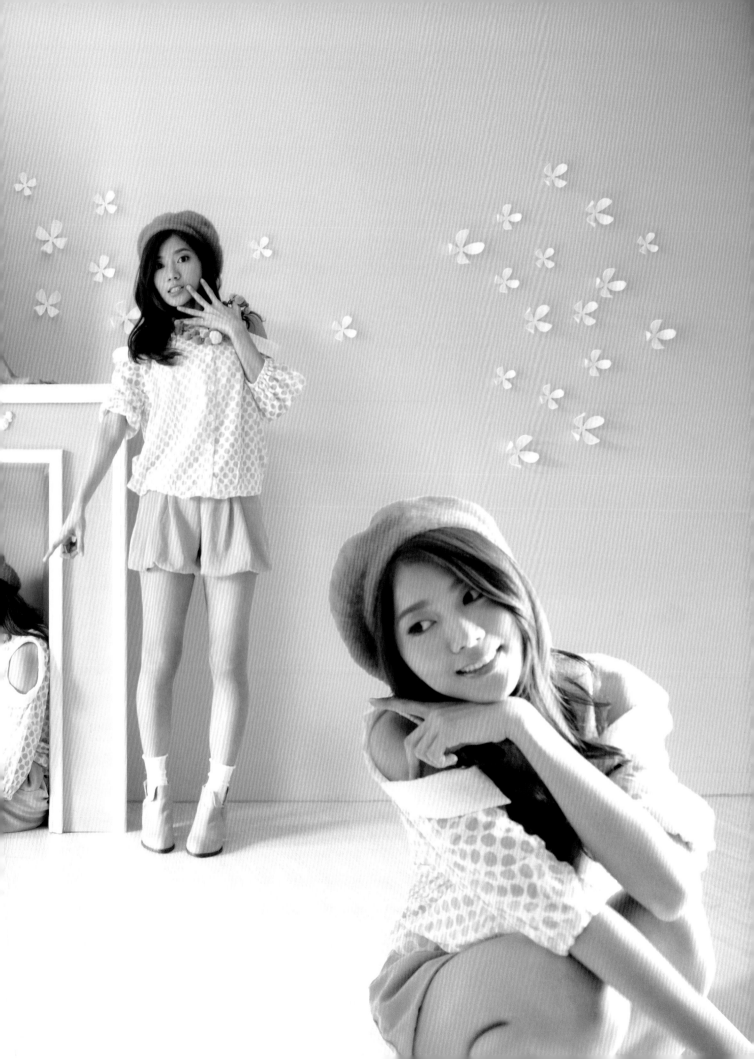

在這世界裡，

我真心唱著每首歌，

希望能詮釋出你我的心情。

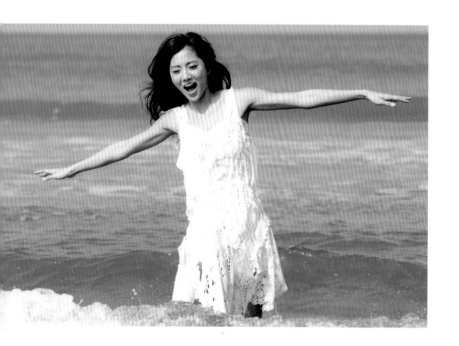

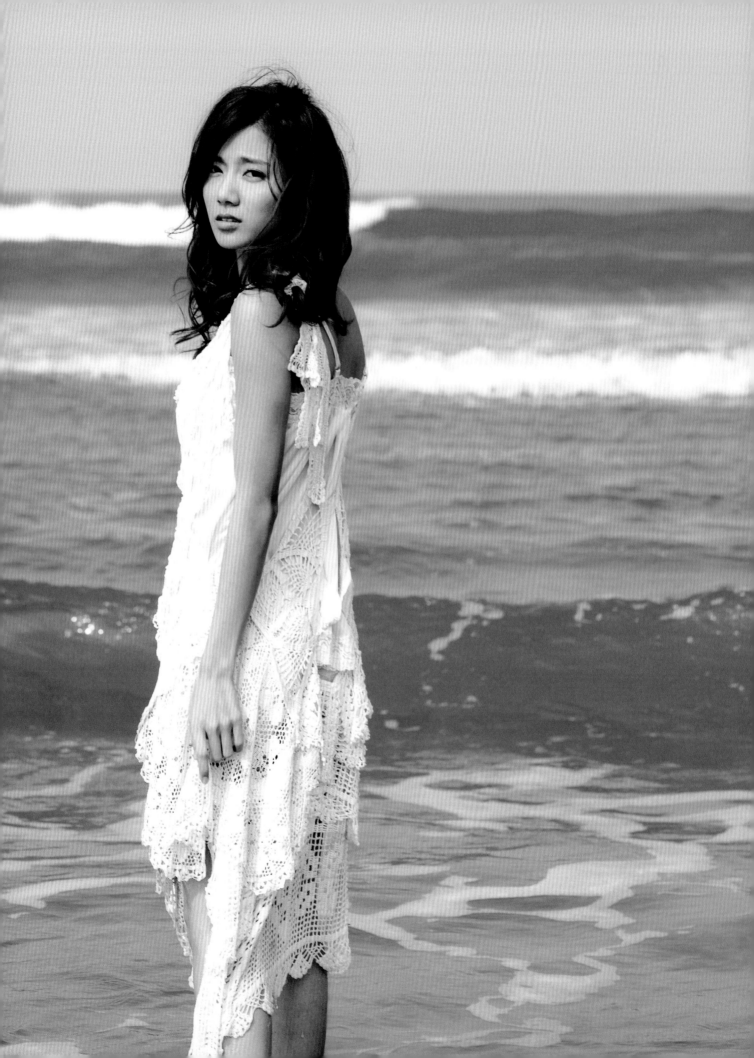

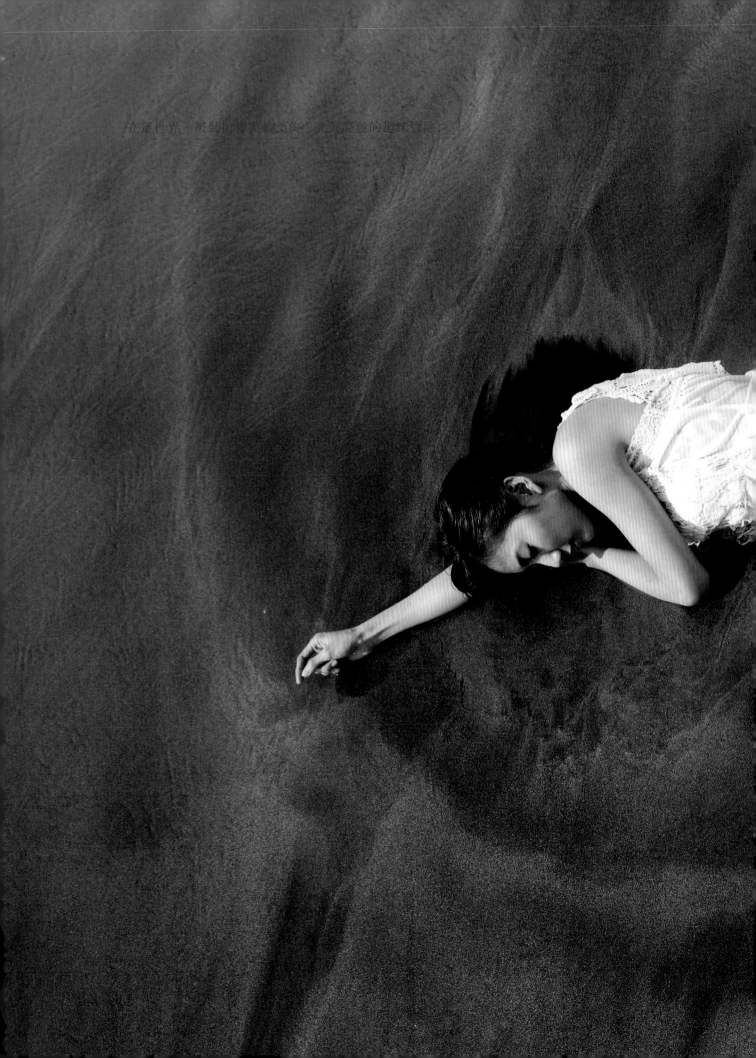

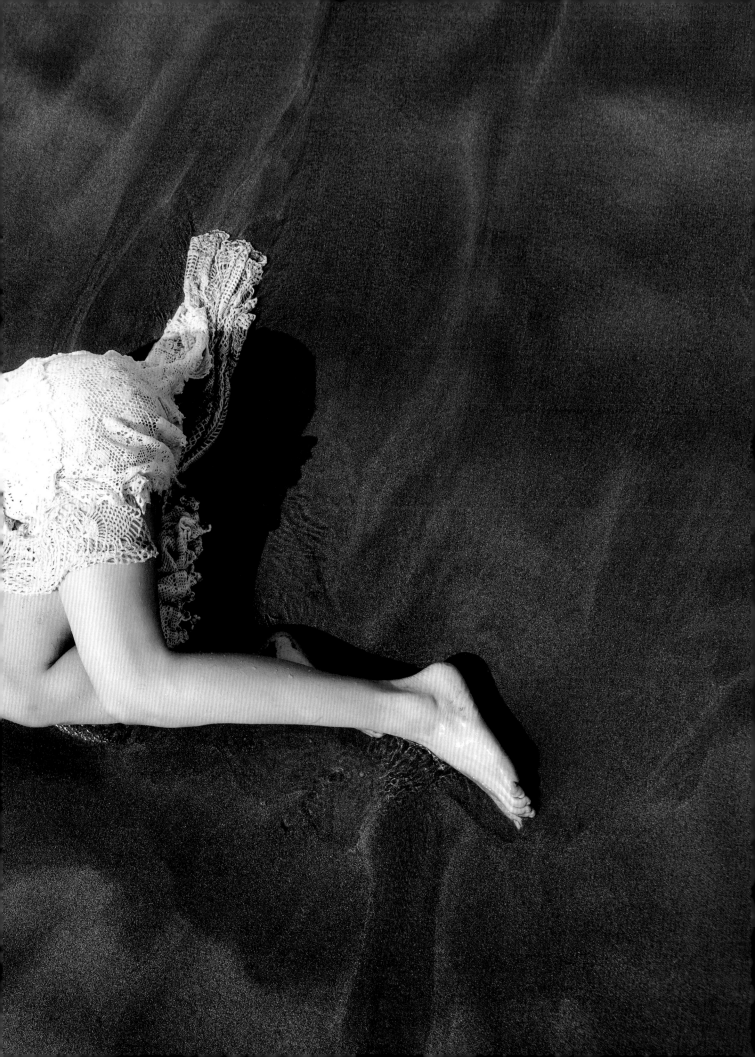

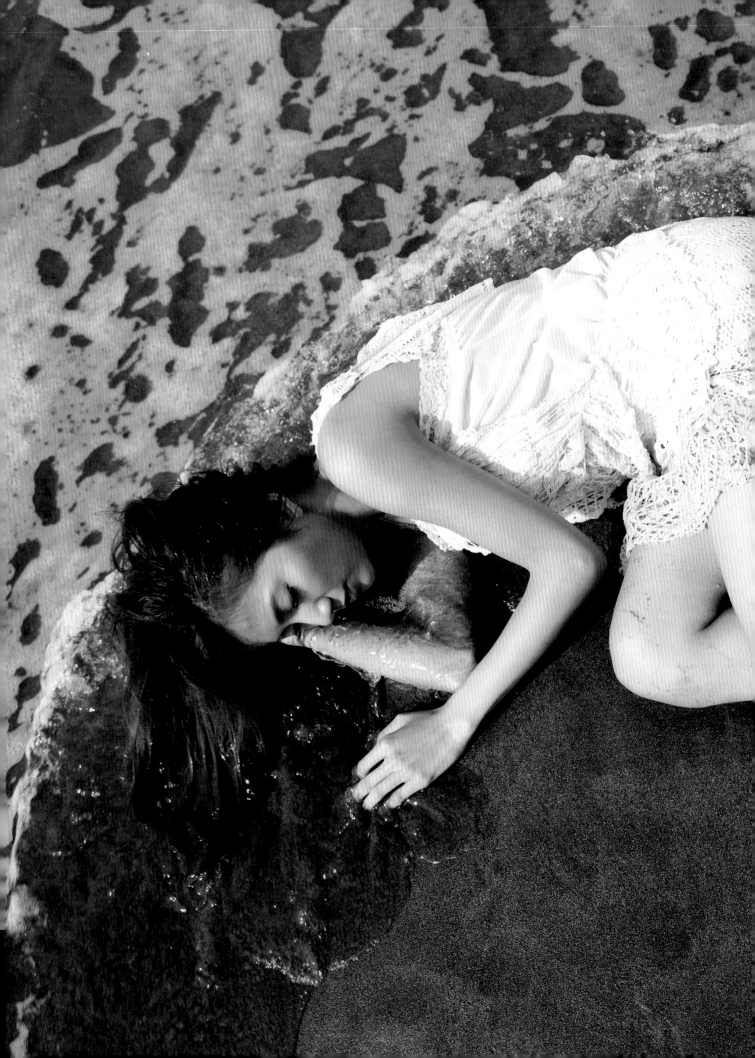

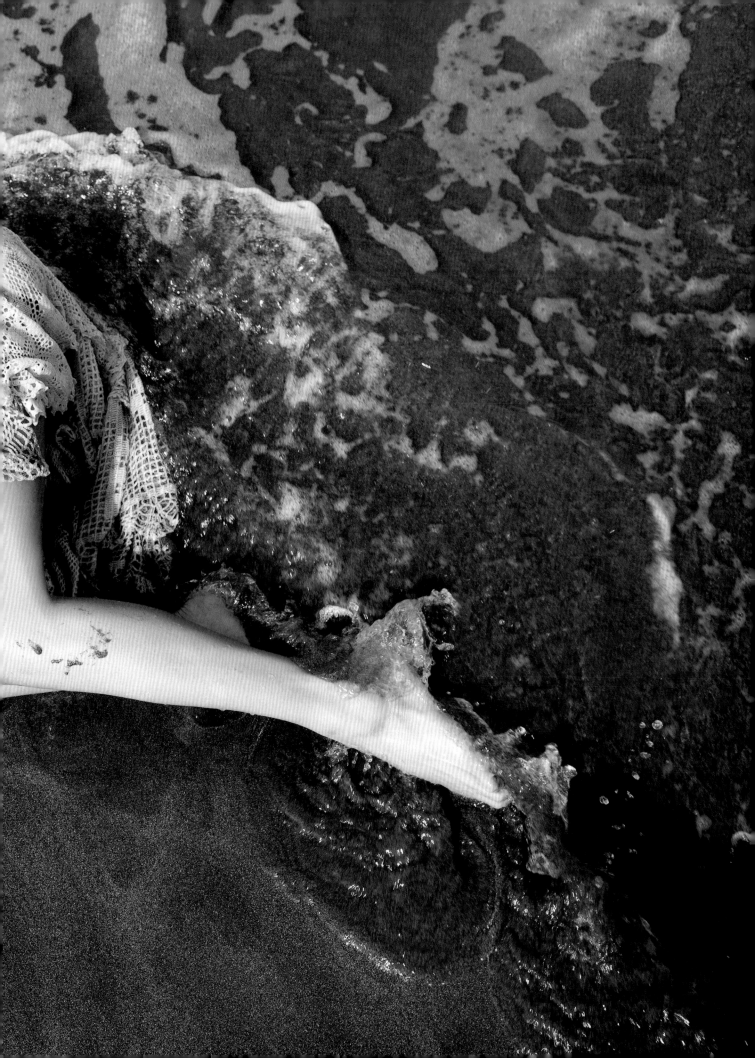

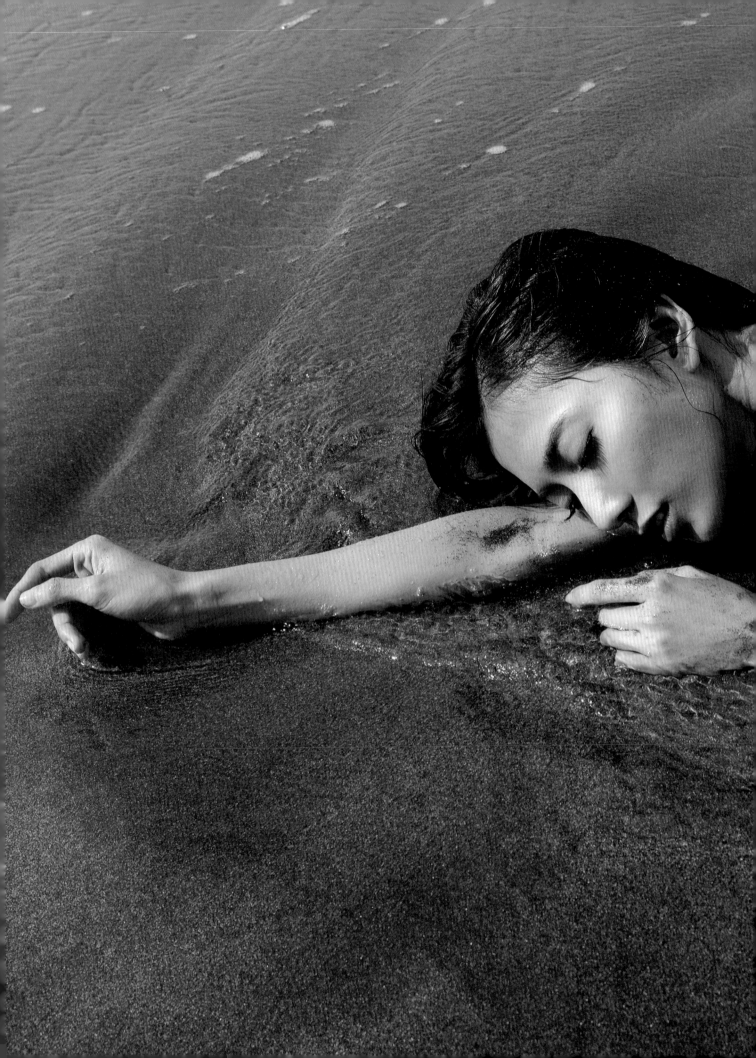

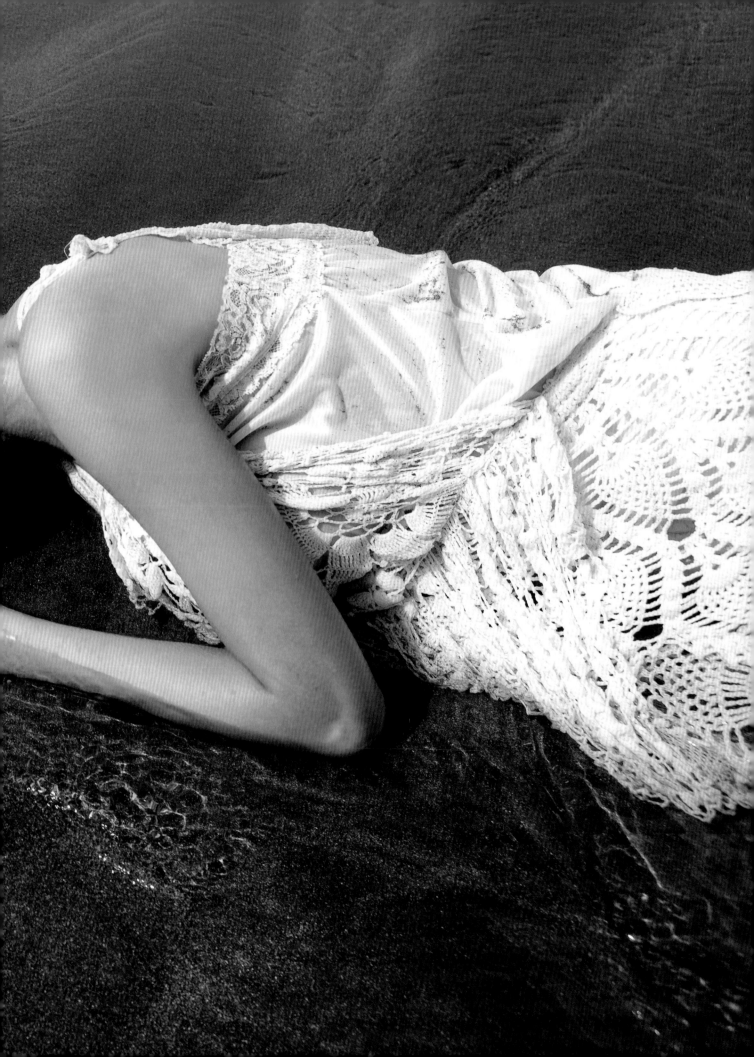

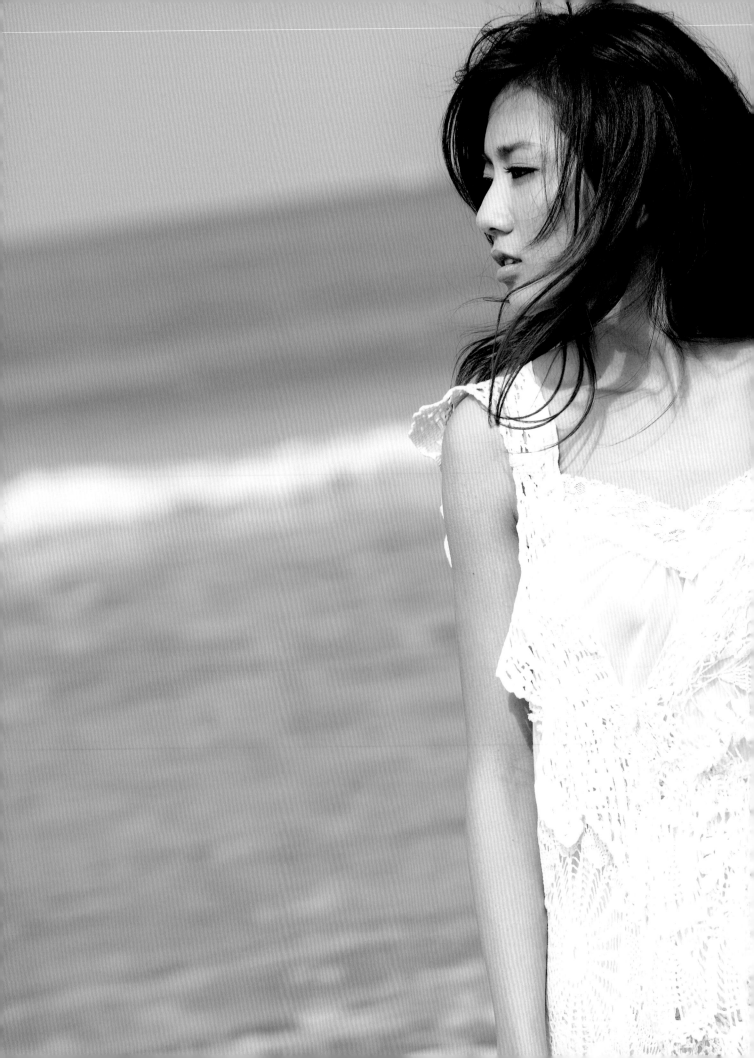

曾聽說過，這世界的美如同一場夢境，事實上是座恐怖森林。

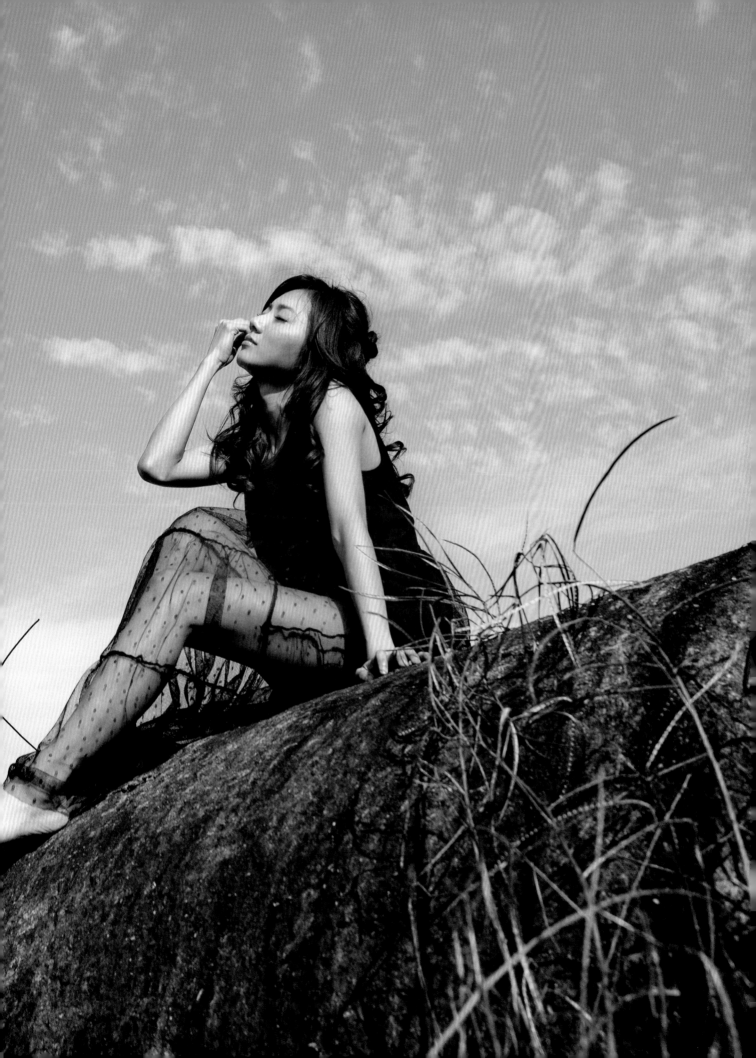

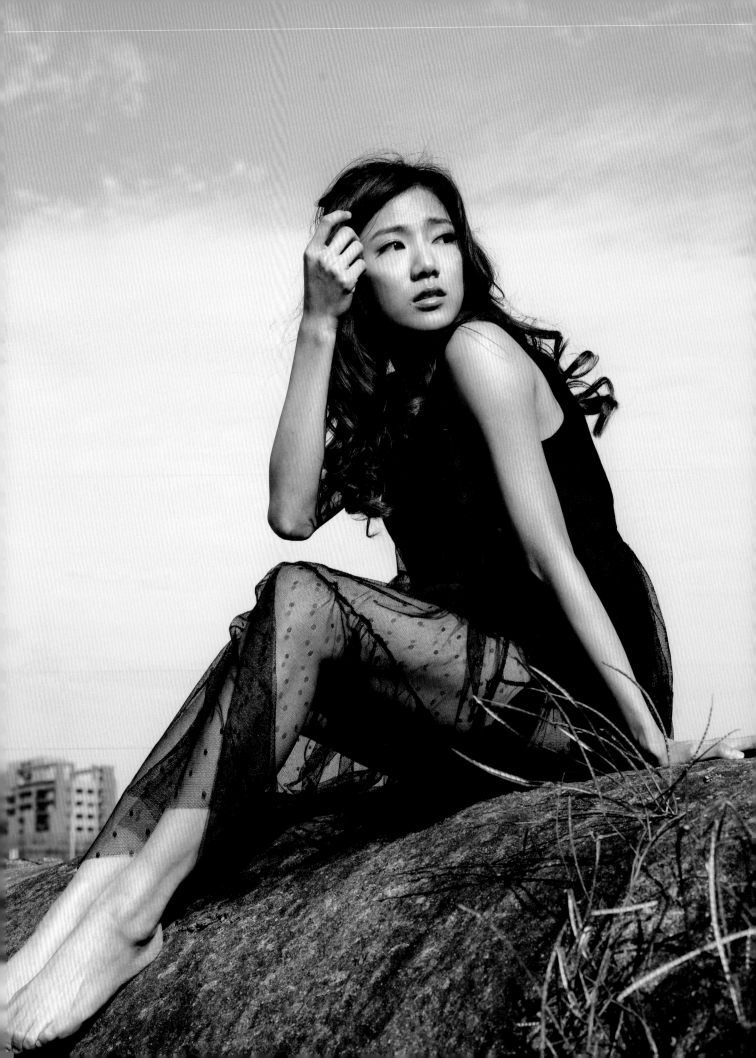

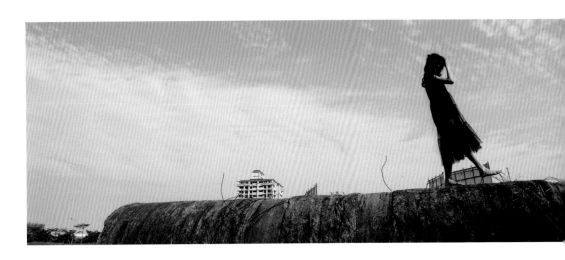

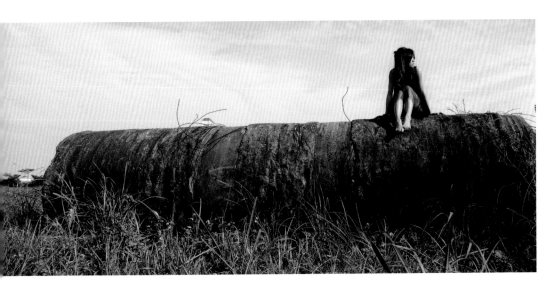

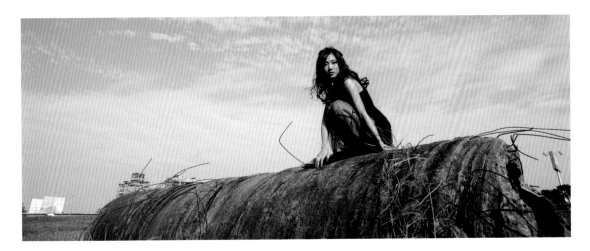

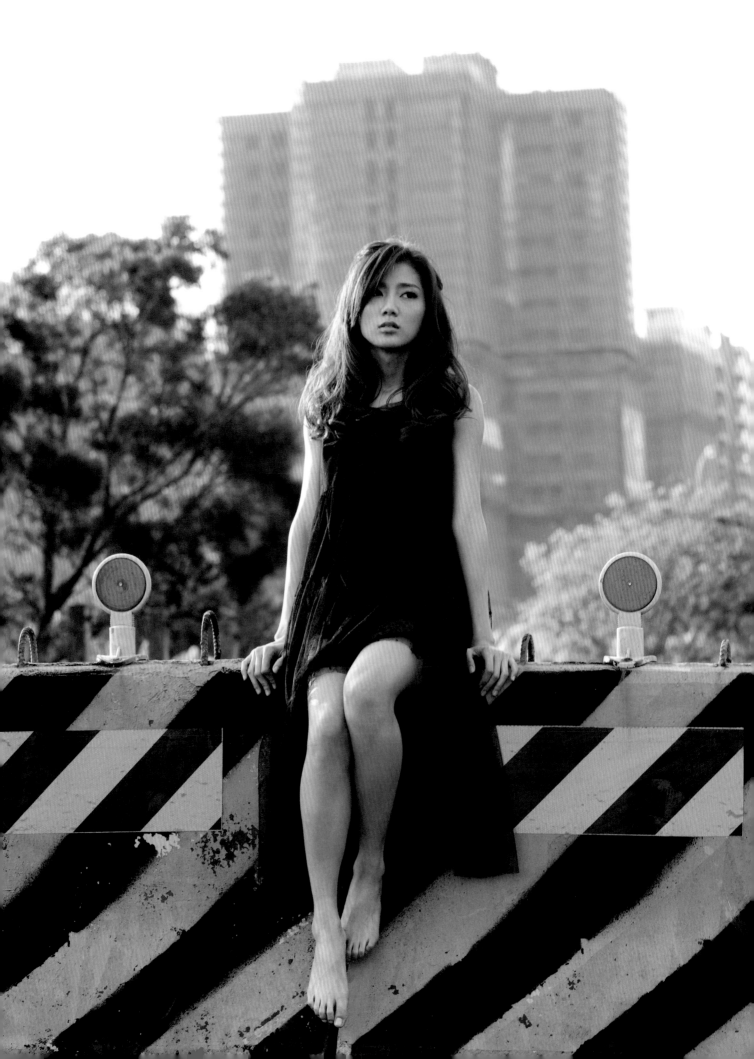

身在其中的我，好運的一路能獲取到許多援手，
讓我能勇往前進。

未來難免會遇上危險也不一定， 倔強就用在此時，

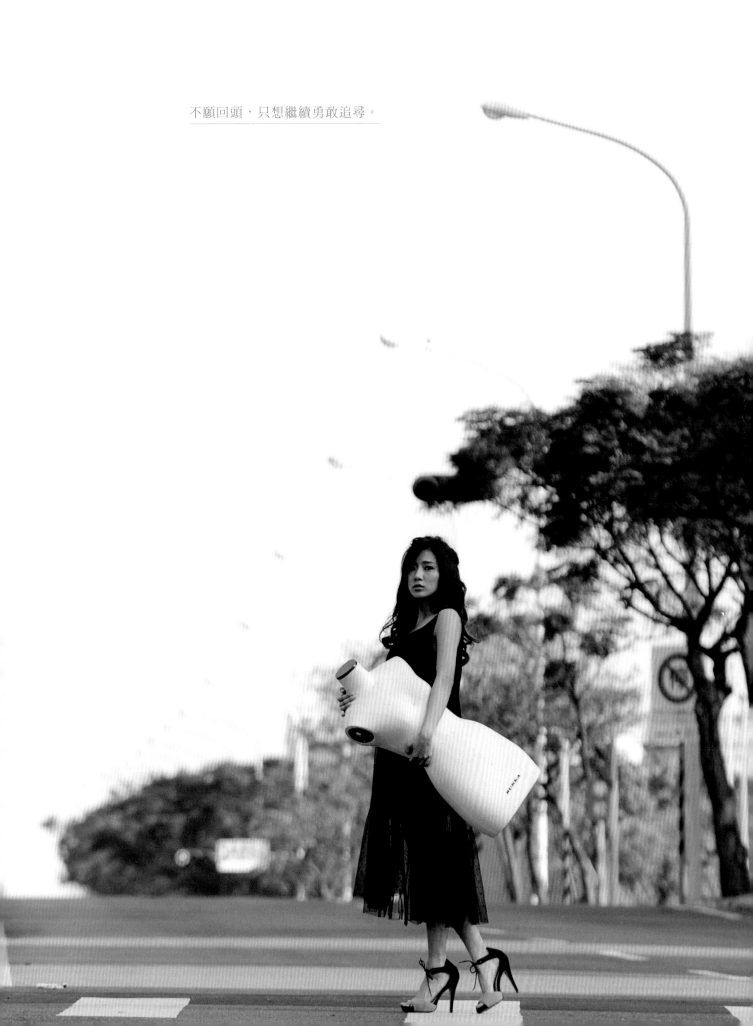

不願回頭，只想繼續勇敢追尋。

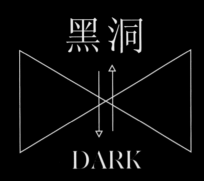

黑洞

DARK

眼前遍布五光十色的誘惑
耳邊充斥七嘴八舌的聲音
無法判斷　對對錯錯
難以阻擋　是是非非
看似光鮮亮麗
卻象似弱衆助
想逃
卻怎樣也逃不出
這個框框

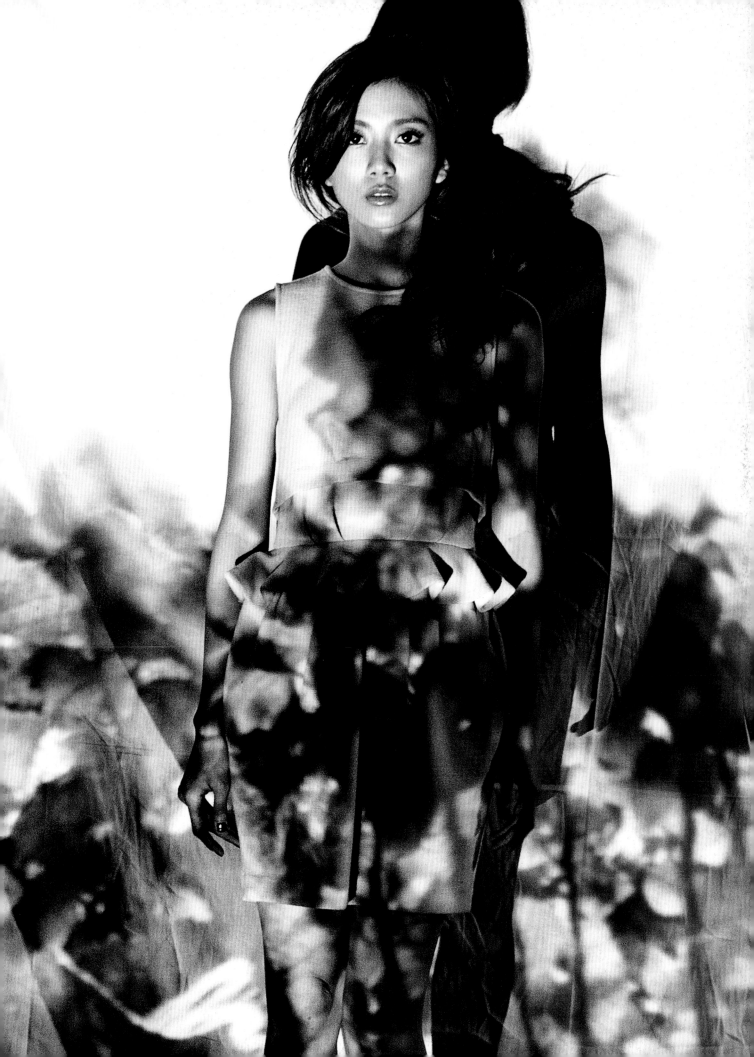

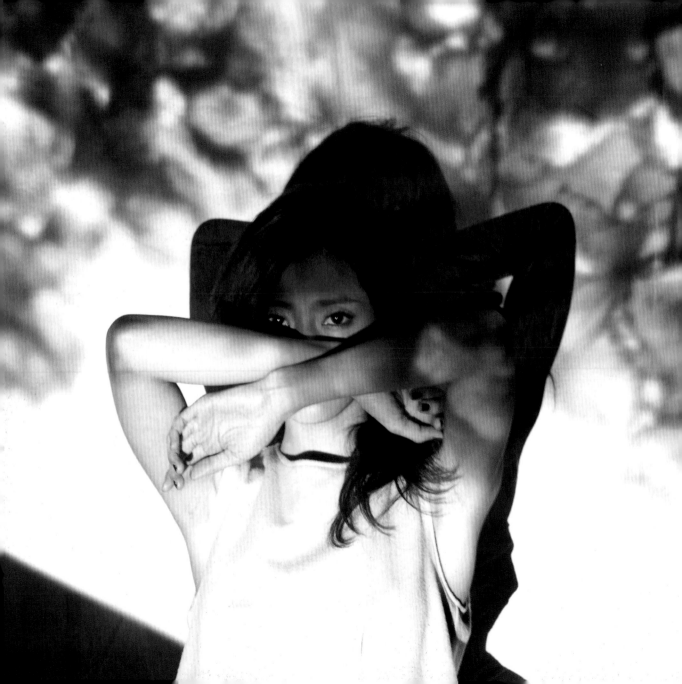

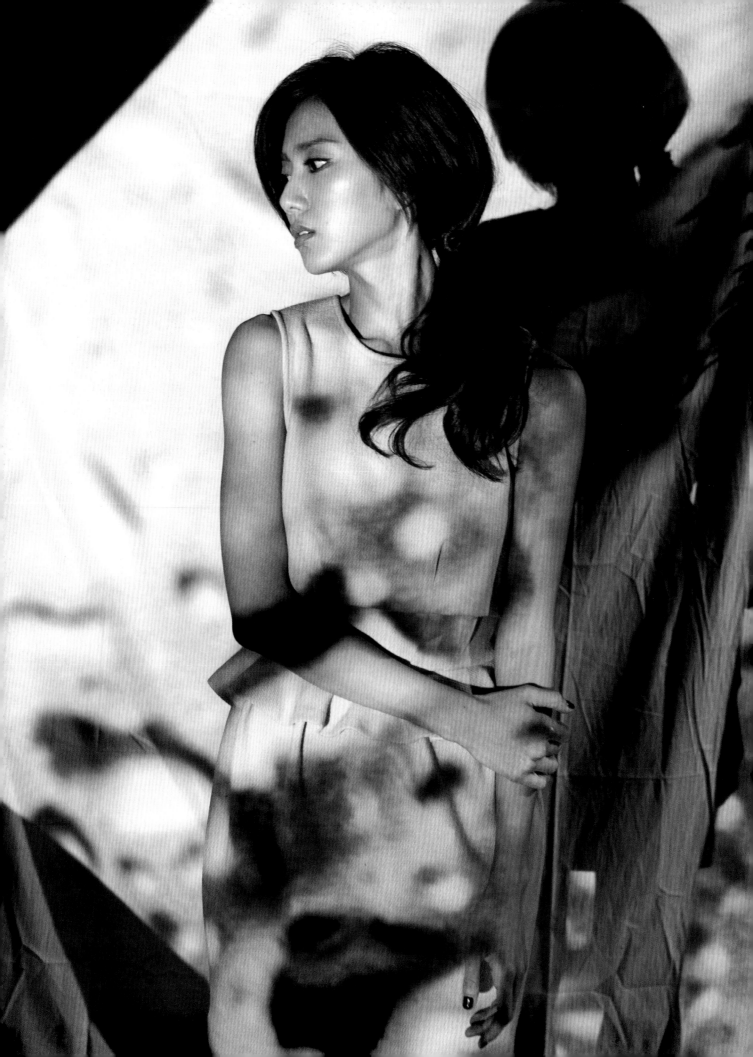

開始有人來看豆花妹，我想我似乎得注意一下形象；
開始有人喜歡豆花妹，我想我似乎得做點什麼了不起的事；

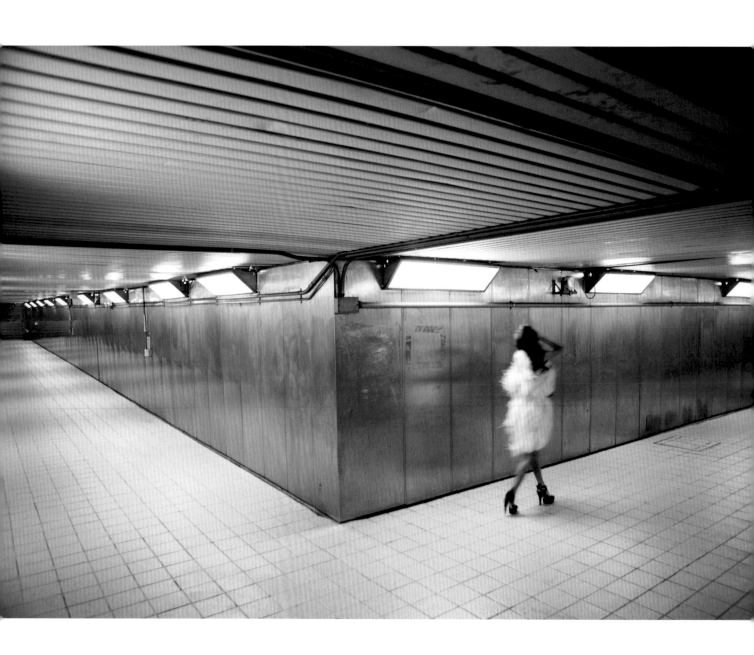

開始有人評論豆花妹，我想我似乎該仔細聆聽而有所成長；

開始有人揶揄豆花妹，我想我是不是該大聲喊冤：才不是那樣！

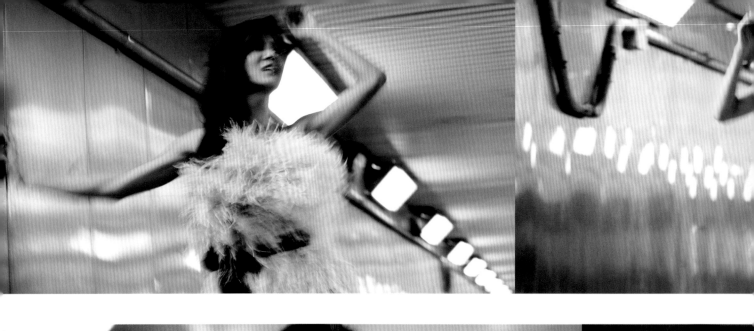
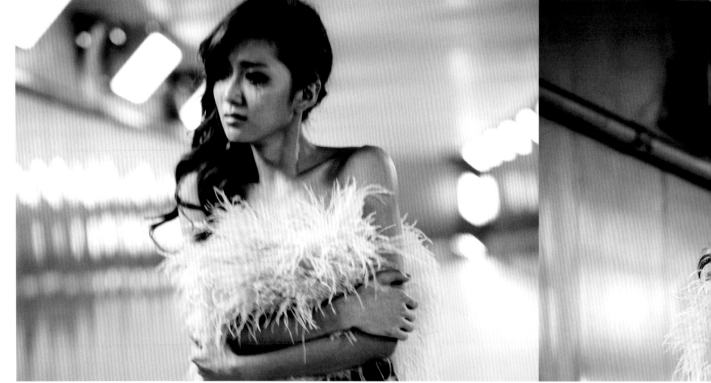
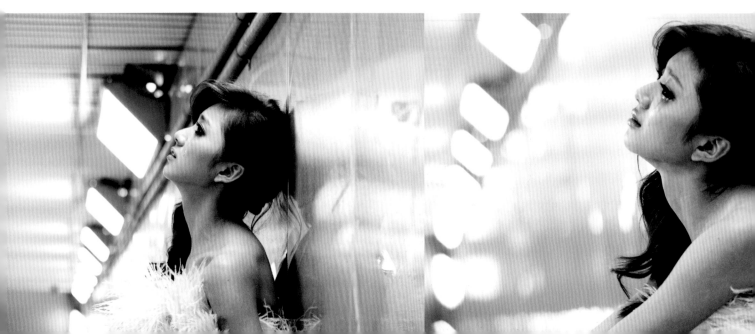

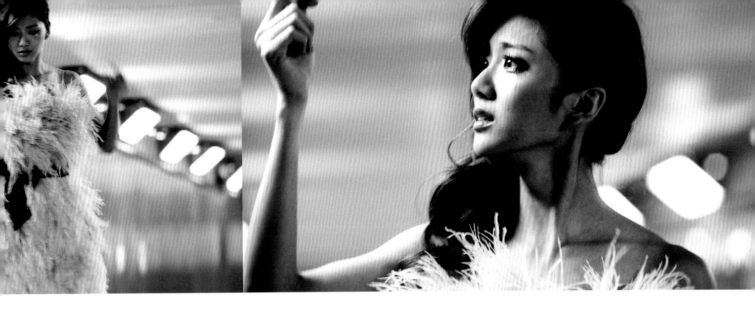
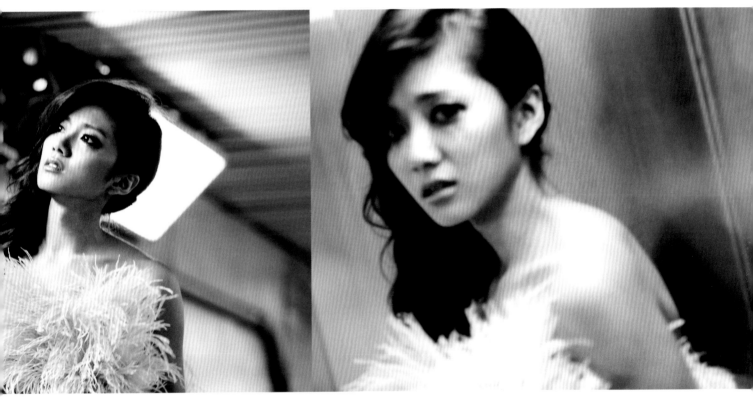
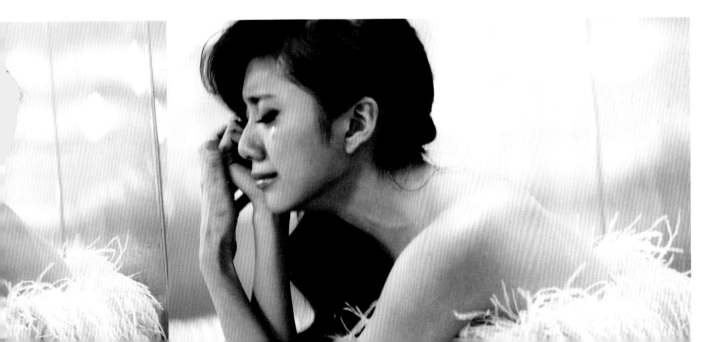

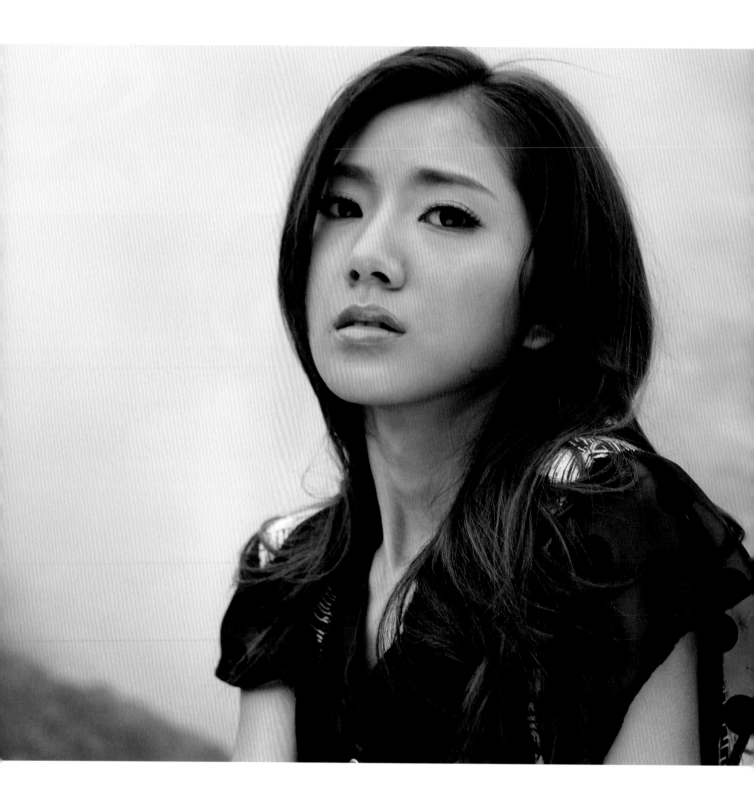

哪個真？哪個假？要不要解釋？該怎麼解釋？

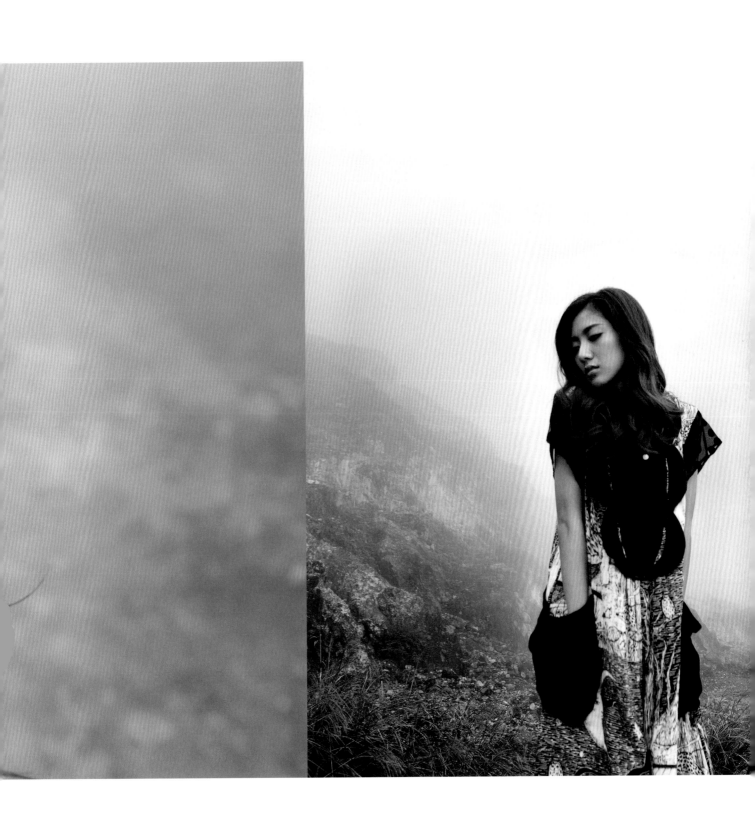

要淑女一點、傻氣一點，還是性感一點？我還是那個原來的我嗎？

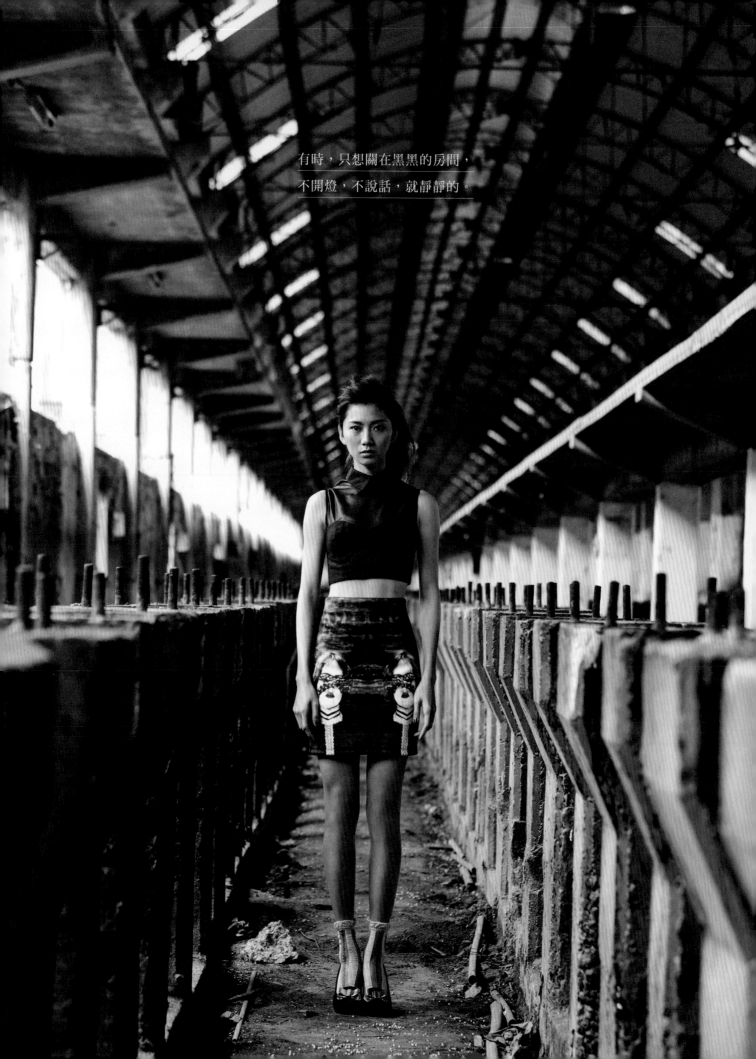

有時，只想關在黑黑的房間，
不開燈，不說話，就靜靜的。

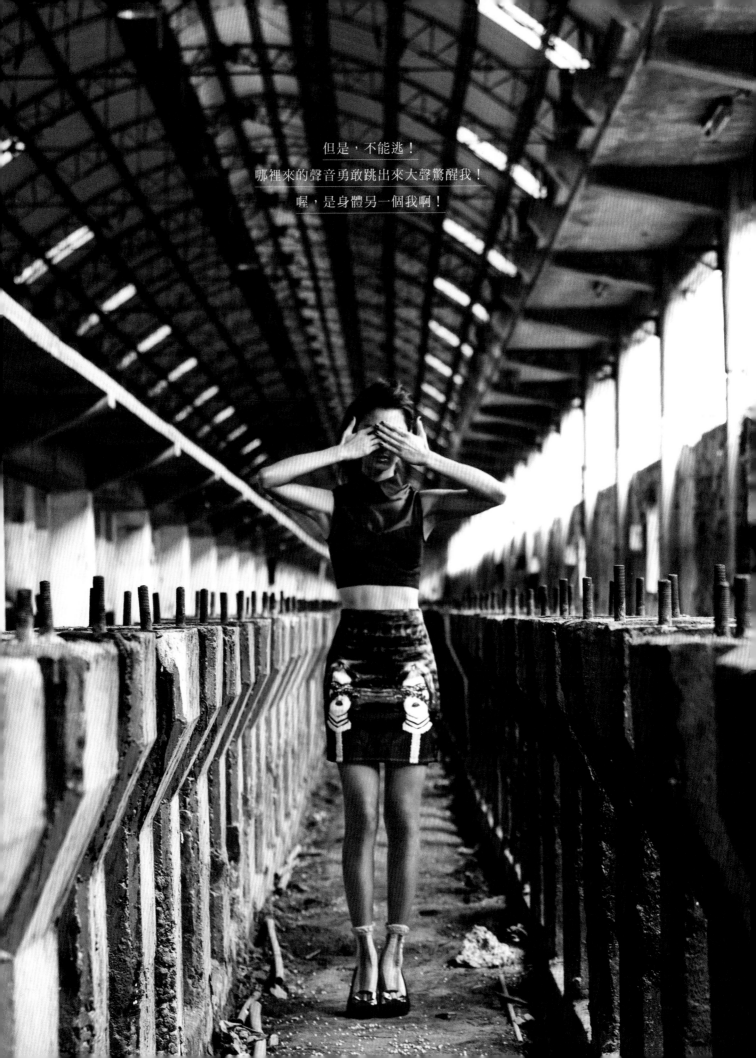

但是，不能逃！
哪裡來的聲音勇敢跳出來大聲驚醒我！
喔，是身體另一個我啊！

黑暗中，聽見了掌聲響起，原來……原來
還有人在為我鼓勵。在努力照亮我前方的
路燈，曾經熄滅，現在又重新點亮起。

我是該趕快地站起來，拍掉身上灰塵，不
放棄自己，不放棄希望，不放棄努力，因
為我知道，我不能對不起你們給我如魔力
般的掌聲鼓勵。

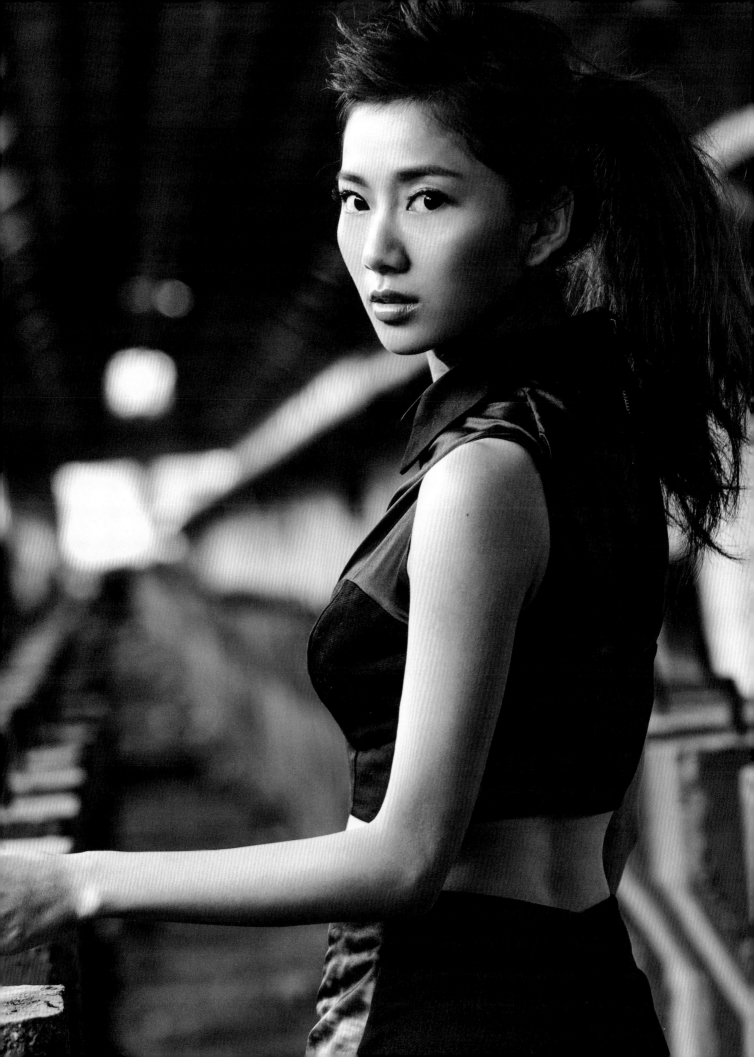

出口

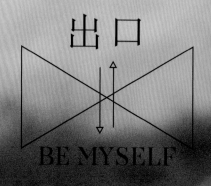

BE MYSELF

一定可以找到出口

沉澱後再出發

也要看清內心的自己

無論如何

也要提起勇氣

無論如何

也要找回平靜

無論如何

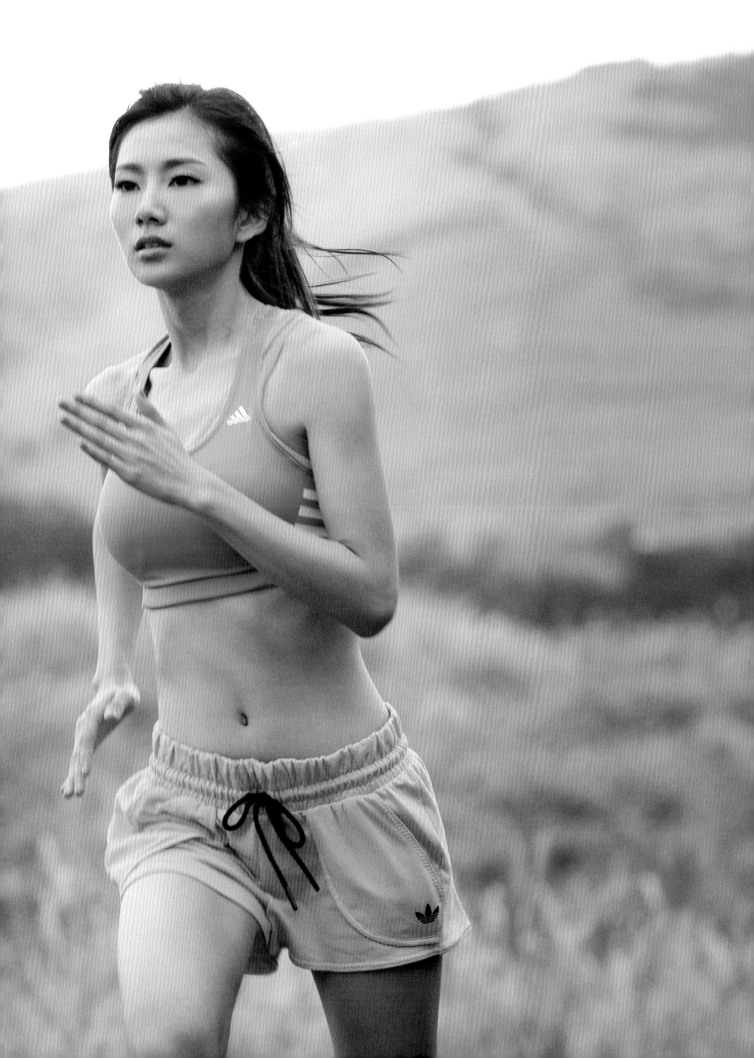

奔跑吧！甩開一切，就只是努力的跑著……

城市漸漸熱鬧起來，而我的身體、我的心也漸漸溫暖了起來……

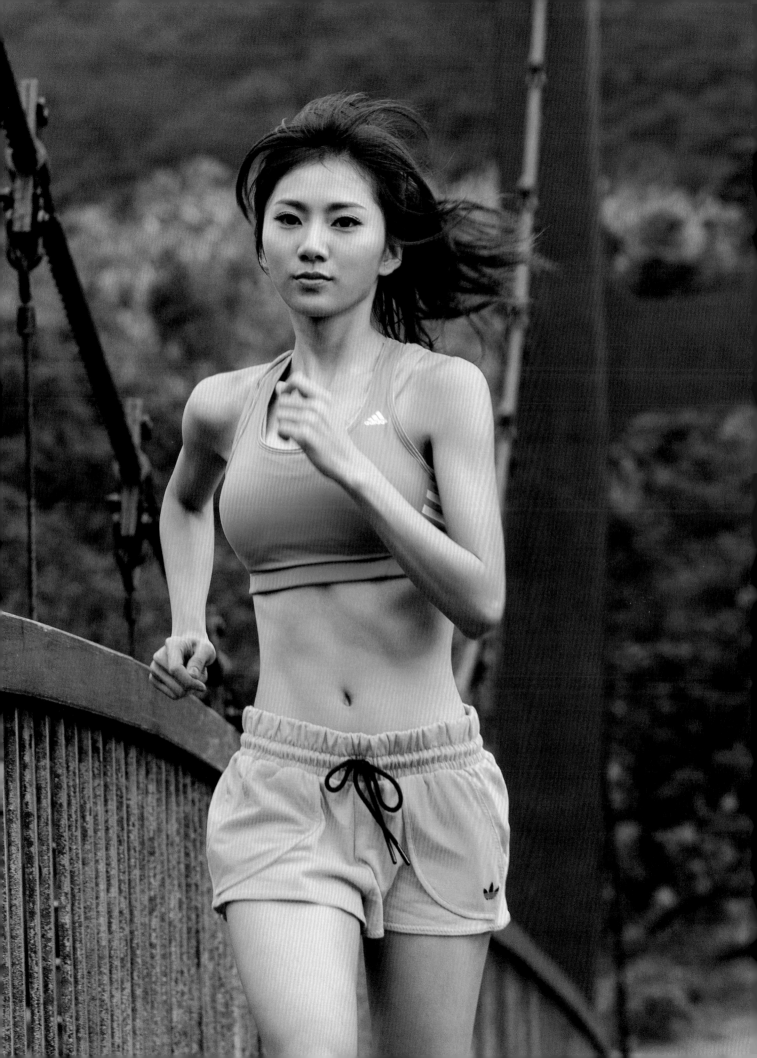

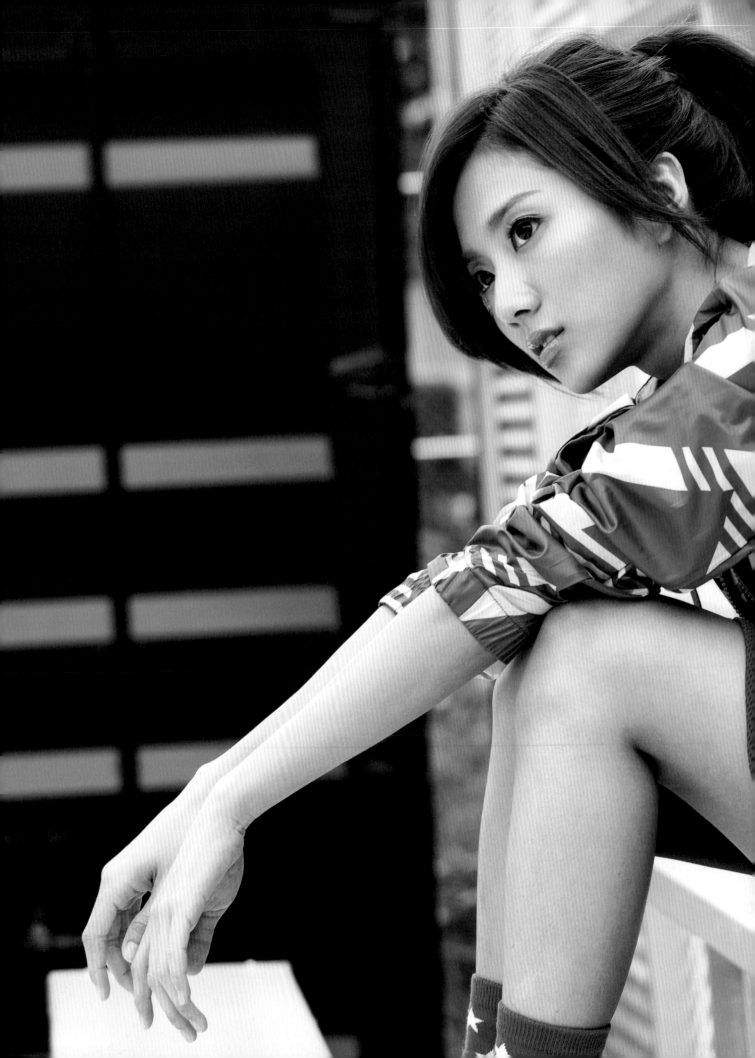

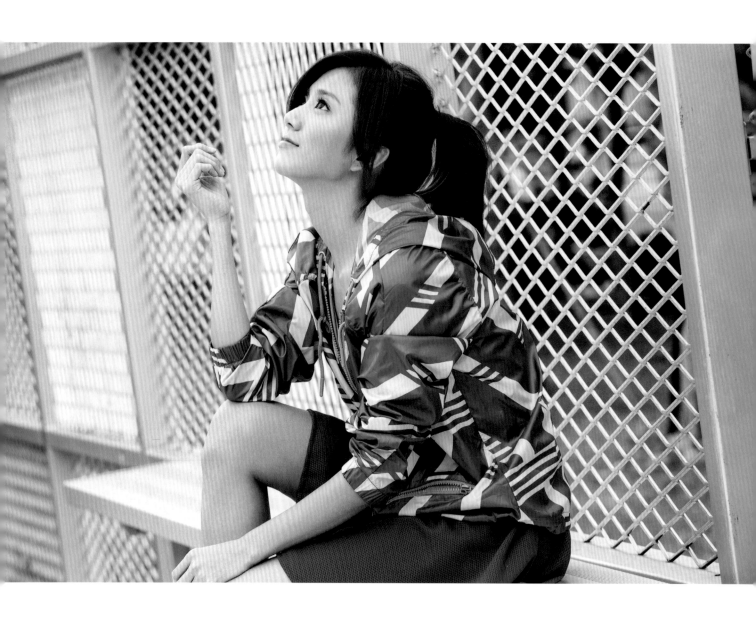

跑在夜涼如水的台北街頭，忙碌的一天隨著黑幕逐漸沉澱。

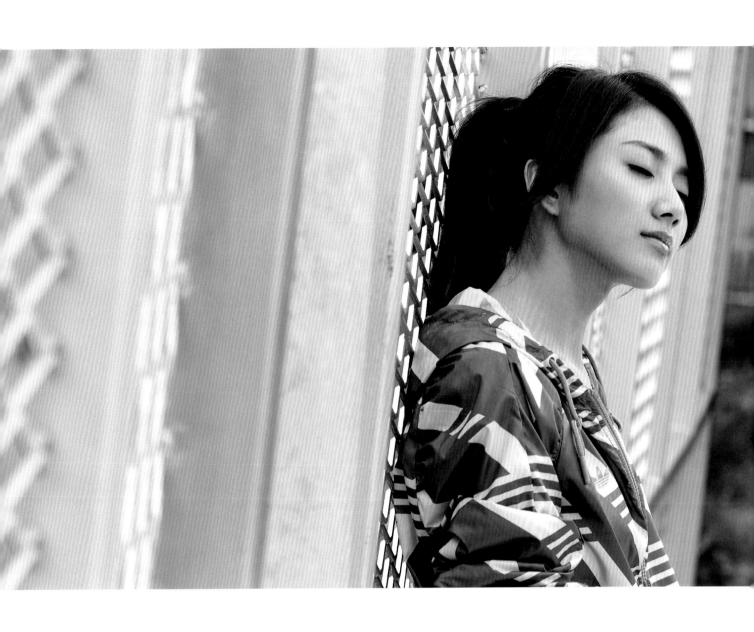

而我肩上的重量、胸口的鬱結也將獲得喘息。

我不願停留在原地，我相信在下一個轉角，我會遇見天使，給予我力量和勇氣。

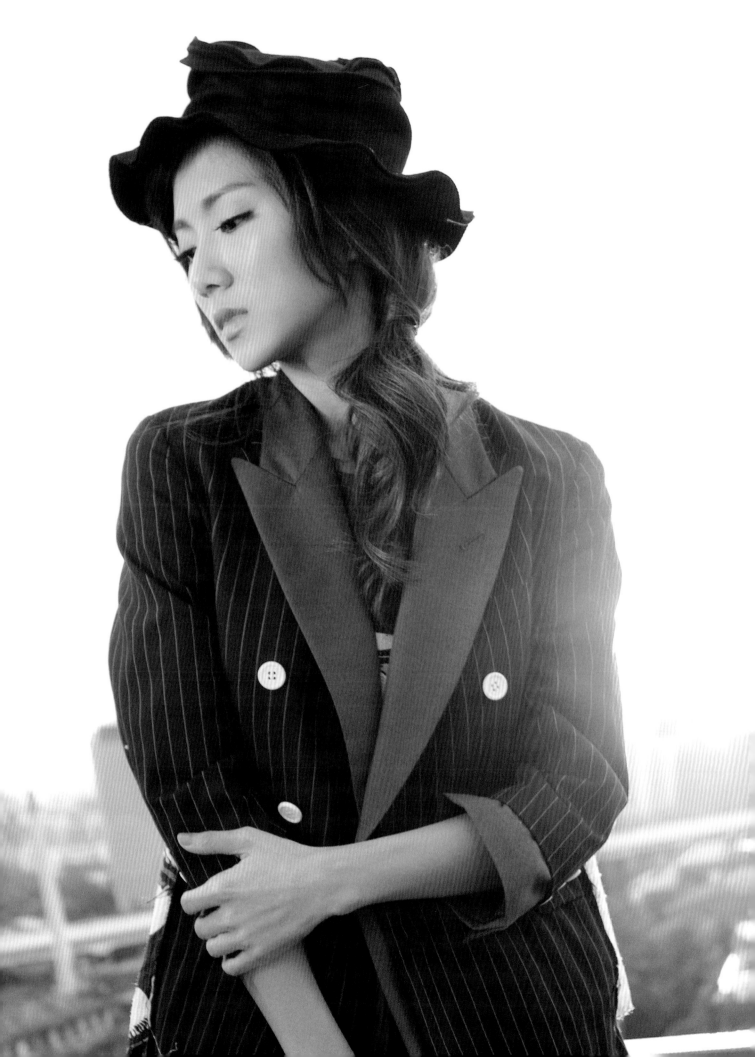

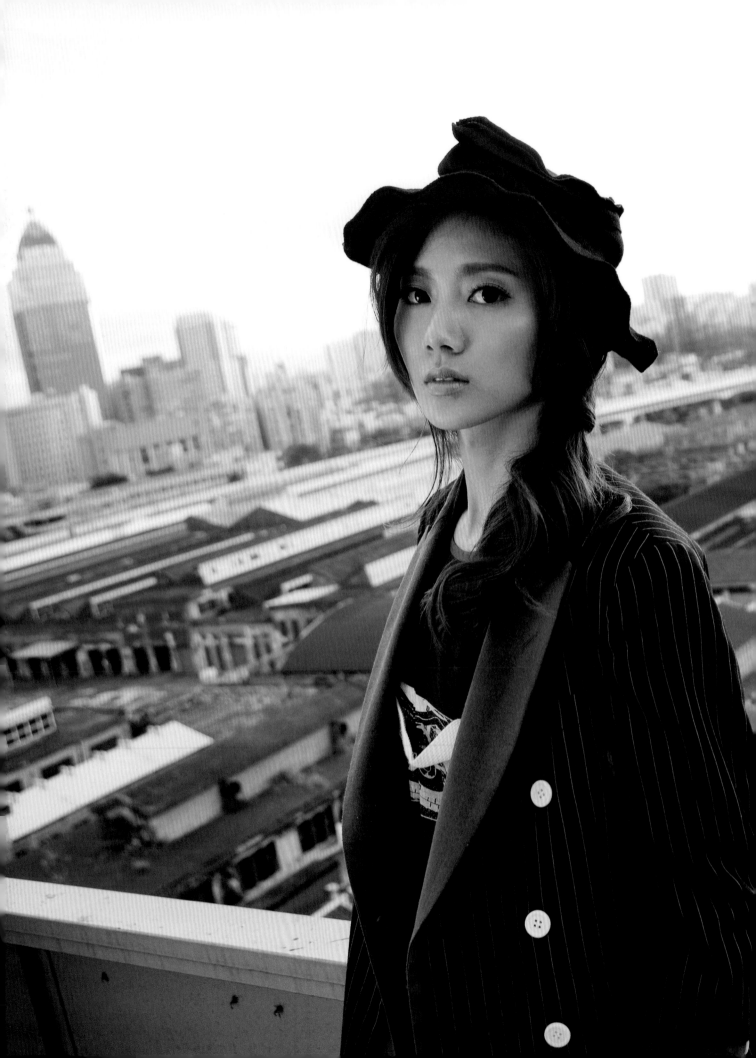

出走吧！沒有目的，就只是一味的前進……

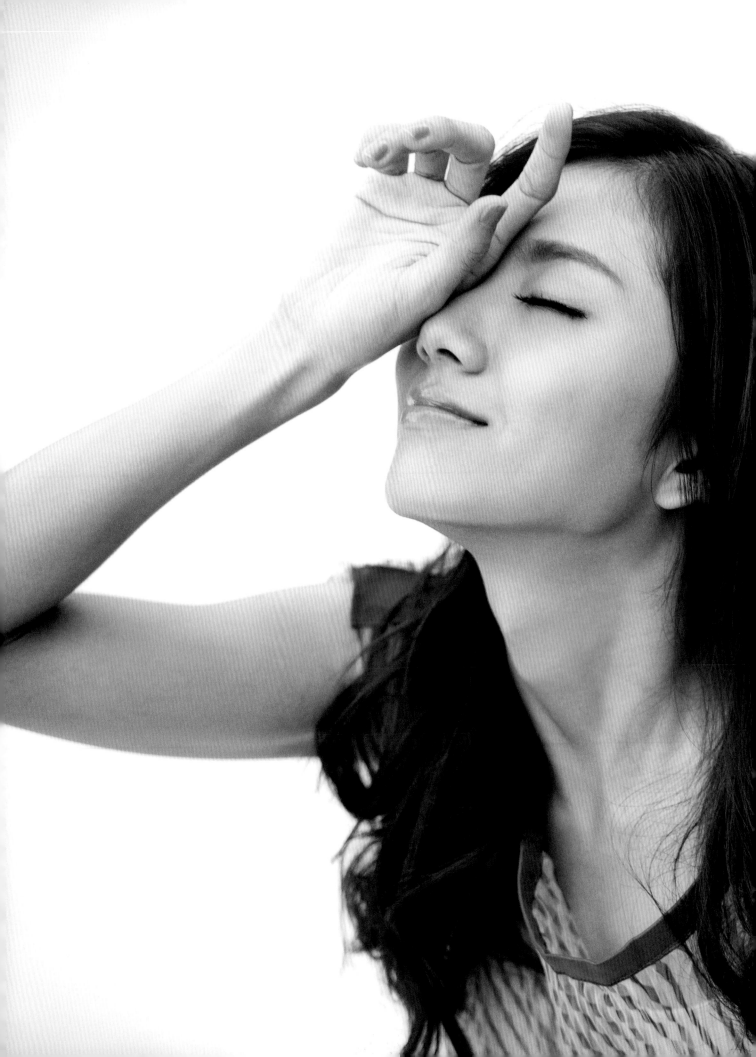

過去海的遼闊，讓我無拘無束；後來發現山的沉靜，可以洗滌心靈，讓自己沉澱。還有生活周遭也有許多有趣的小小風景，巷弄裡小巧的咖啡館、街頭充滿人情味的小吃店、城市裡美麗的建築端景……，都值得我細細玩味。

而我最愛的，還是那充滿幻想與歡笑的遊樂園。

帶著童年美好的回憶，很放鬆，很溫馨，

一次又一次，怎麼玩都不膩。

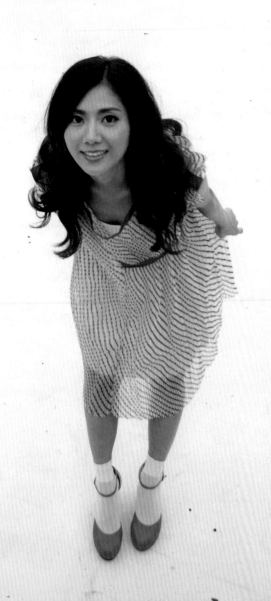

寫到這裡，突然好想旅行，

　　　　　　讓我想一想　嗯？！

什麼時候讓我再重溫迪士尼？

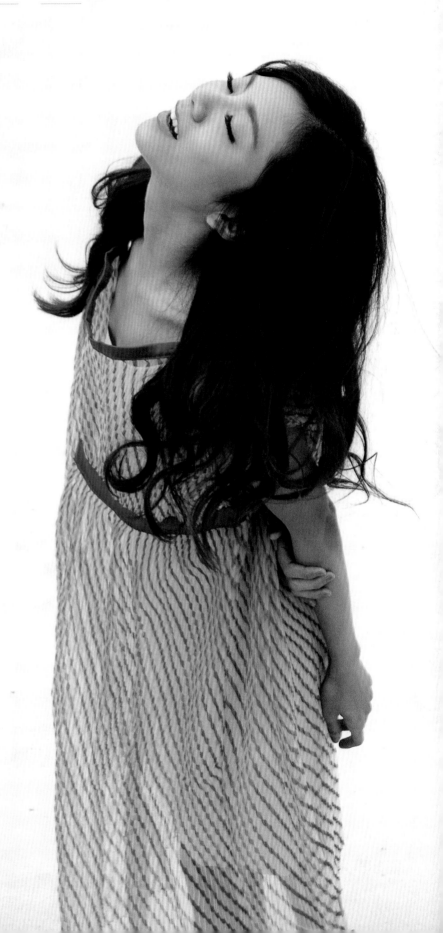

揮灑吧！

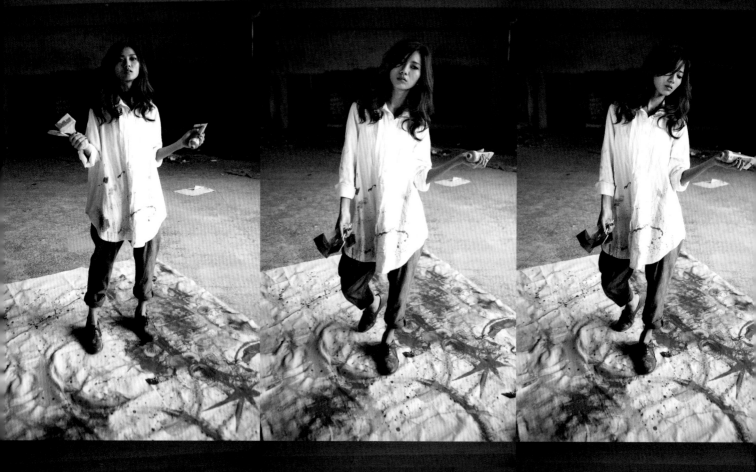

沒有設限，就只是盡情的填滿……

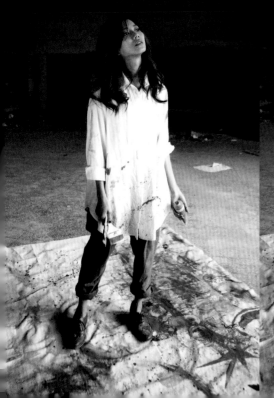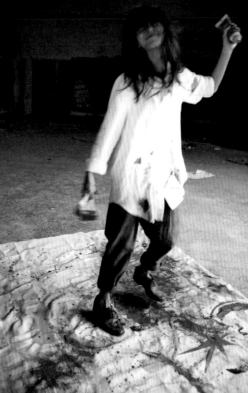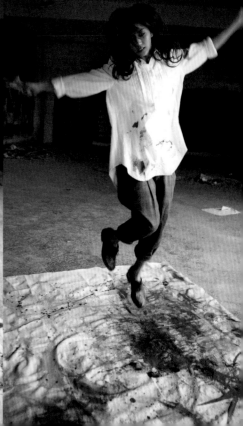

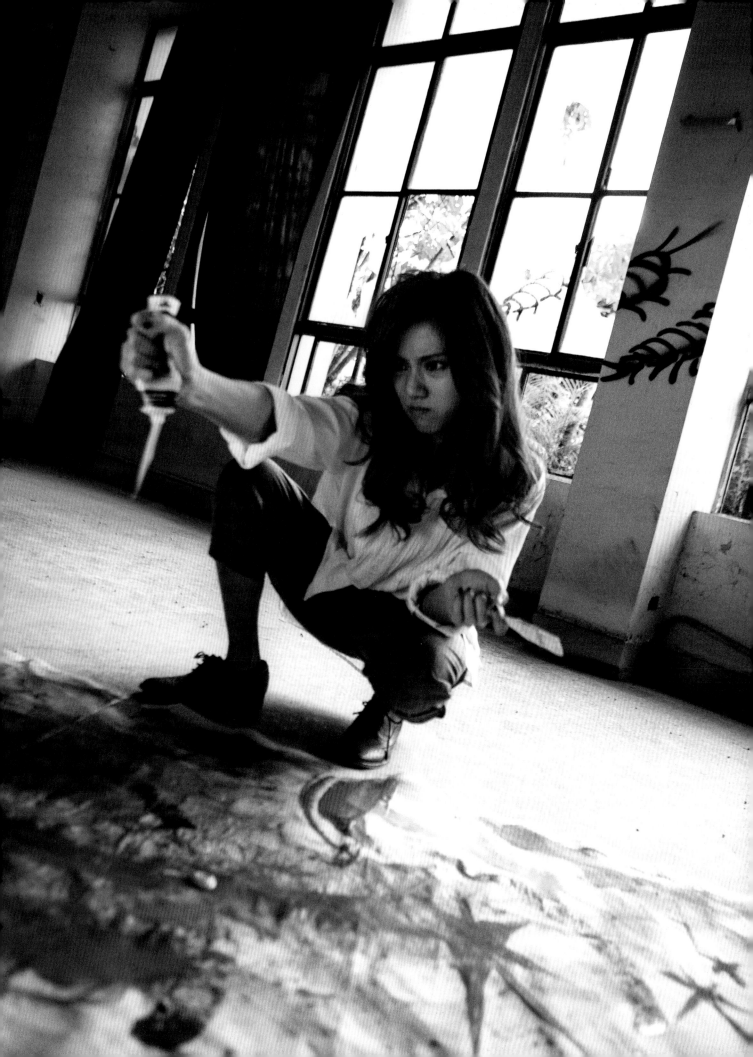

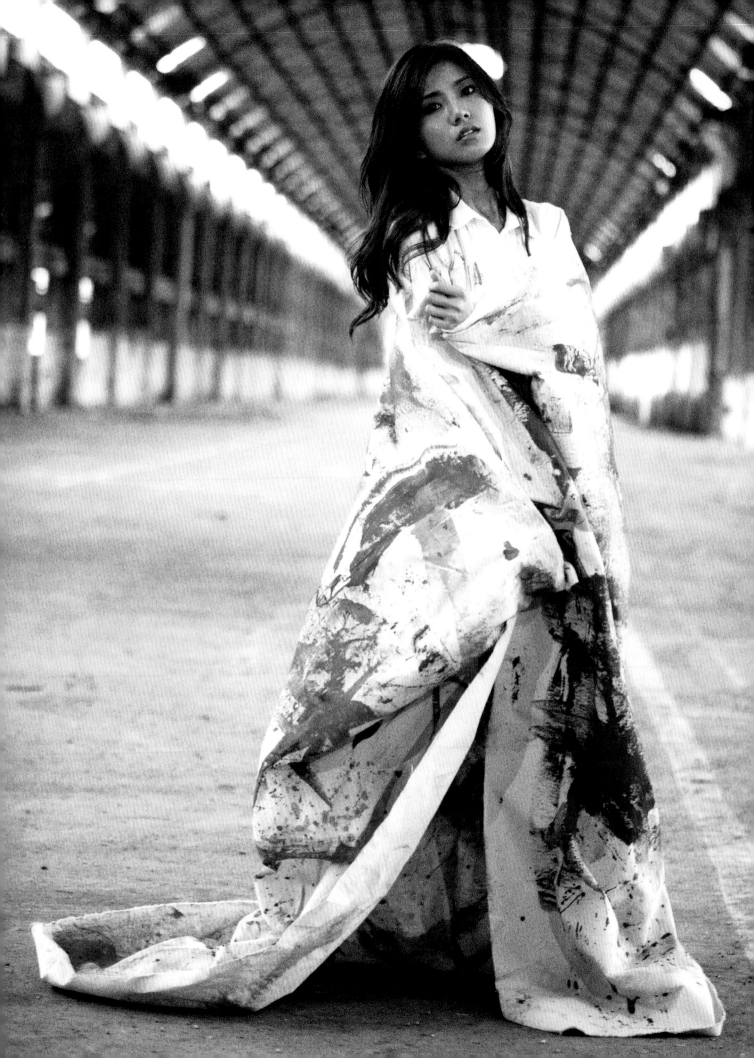

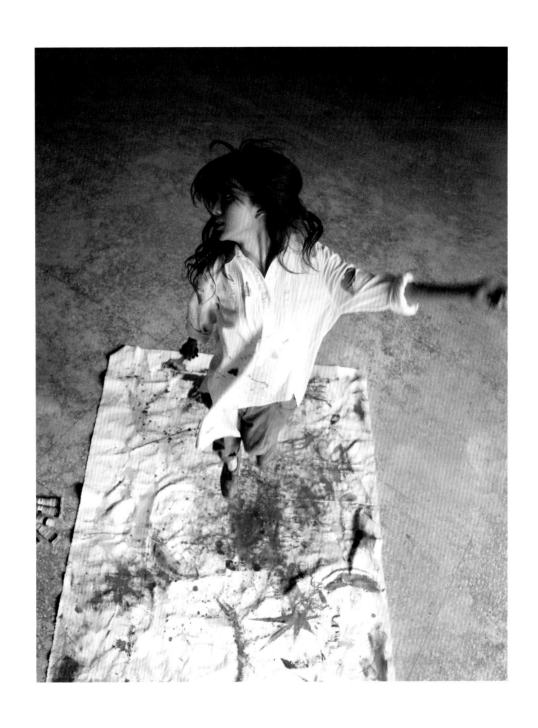

愛畫畫，我愛天馬行空畫出腦袋瓜裡的想法，
這是從小就上癮的嗜好。

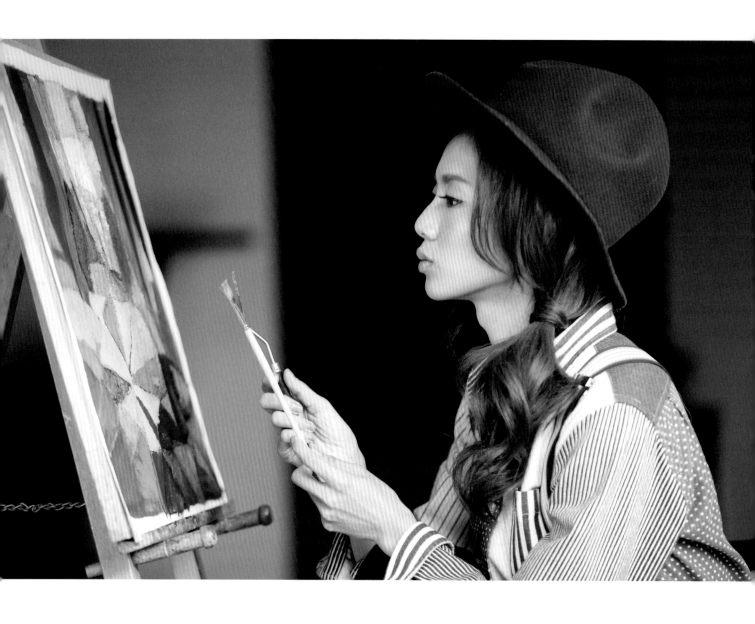

課本上處處是發白日夢的證據。

自紙上，信手塗鴉當時的心情、空白卡片裡，畫滿了濃濃的感謝與關心，

大大的畫布上則能盡情揮灑無拘無束的想像力。

安安靜靜，一心一意，就只是直覺的畫著，享受和自己相處、對話的美好時光。

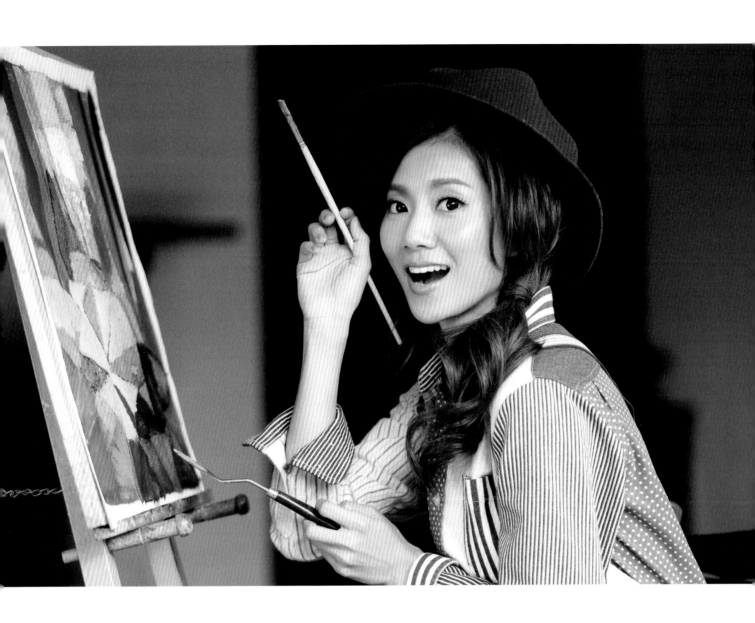

只要拿起畫筆，好像又能重拾笑臉，告訴自己，不好的總會過去。

告訴自己，筆就在我手中，藍圖我可以自己揮灑作畫！

暗色系擺一旁　就讓繽紛色去調皮一下　身心似乎默默被療癒了！很神奇⋯⋯很神奇。

汝
MINE

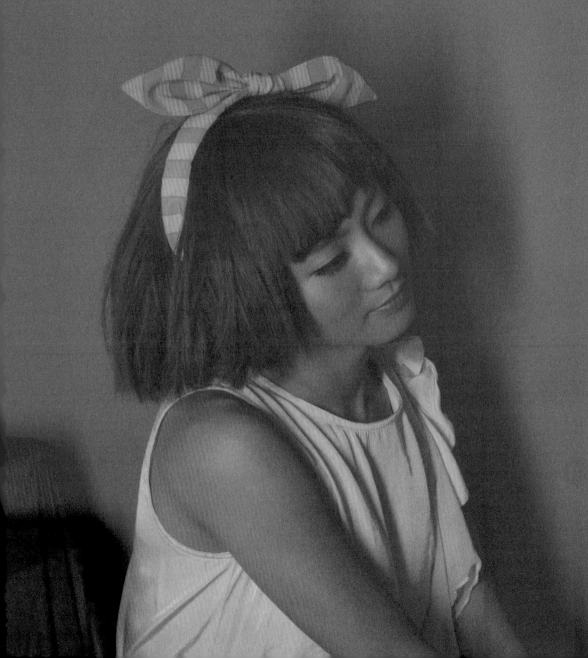

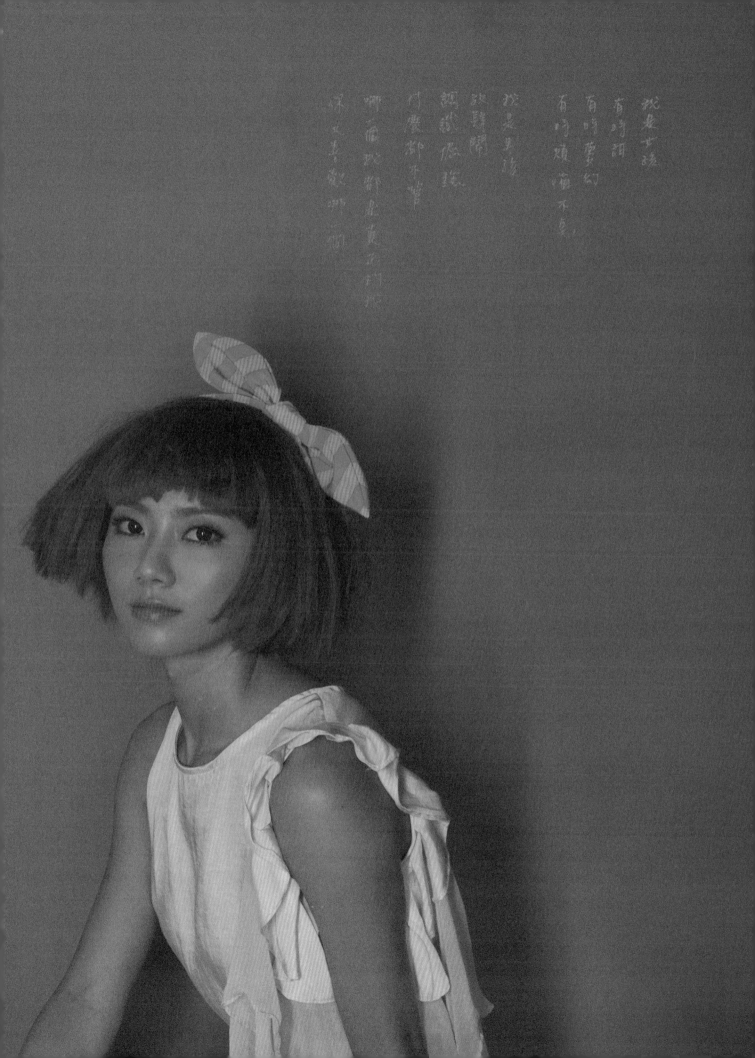

我是女孩
有時甜
有時夢幻
有時煩燥不安

我是男孩
欲望無窮
欲望開
問我都不管
哪個她都是美不勝收
深不甘敬哪們

我是帽子。

第一眼你也許會錯過，卻無法忽視我的存在。

我恰如其分扮演好自己。

但少了我你將相形失色。

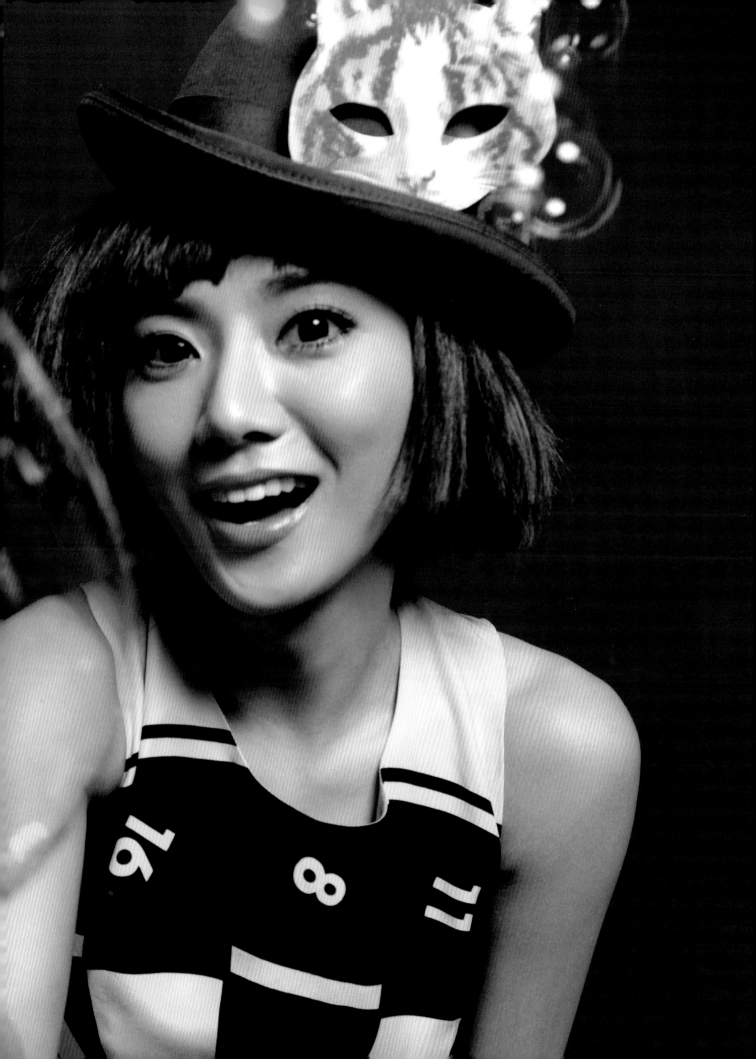

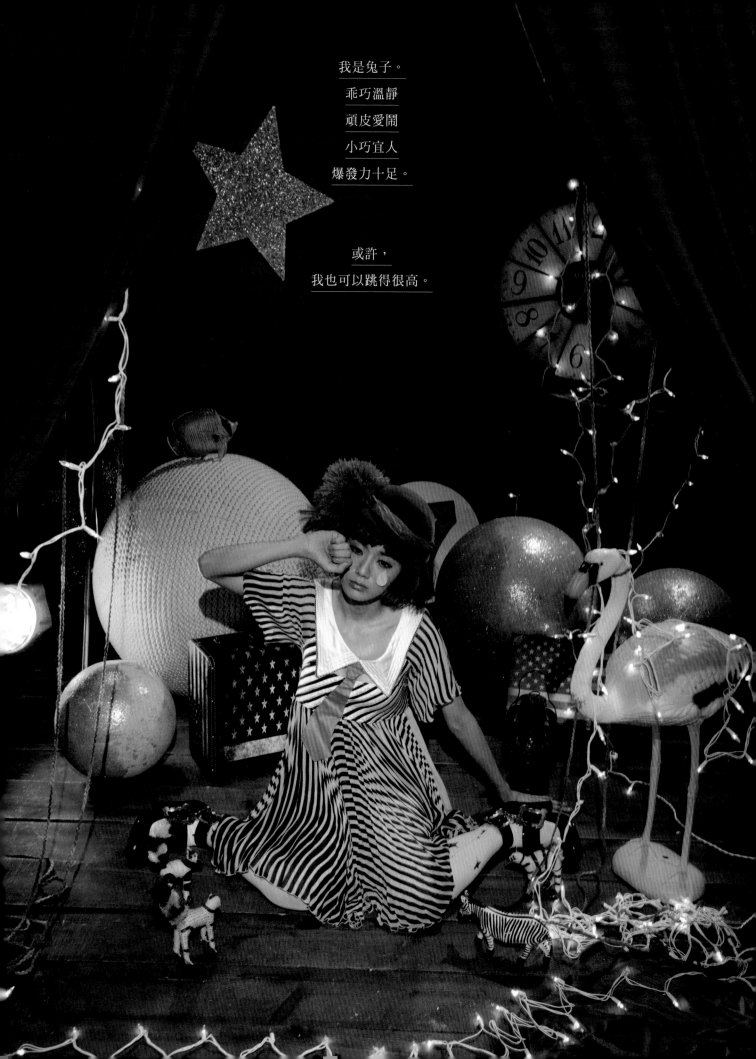

我是兔子。

乖巧溫靜

頑皮愛鬧

小巧宜人

爆發力十足。

或許，

我也可以跳得很高。

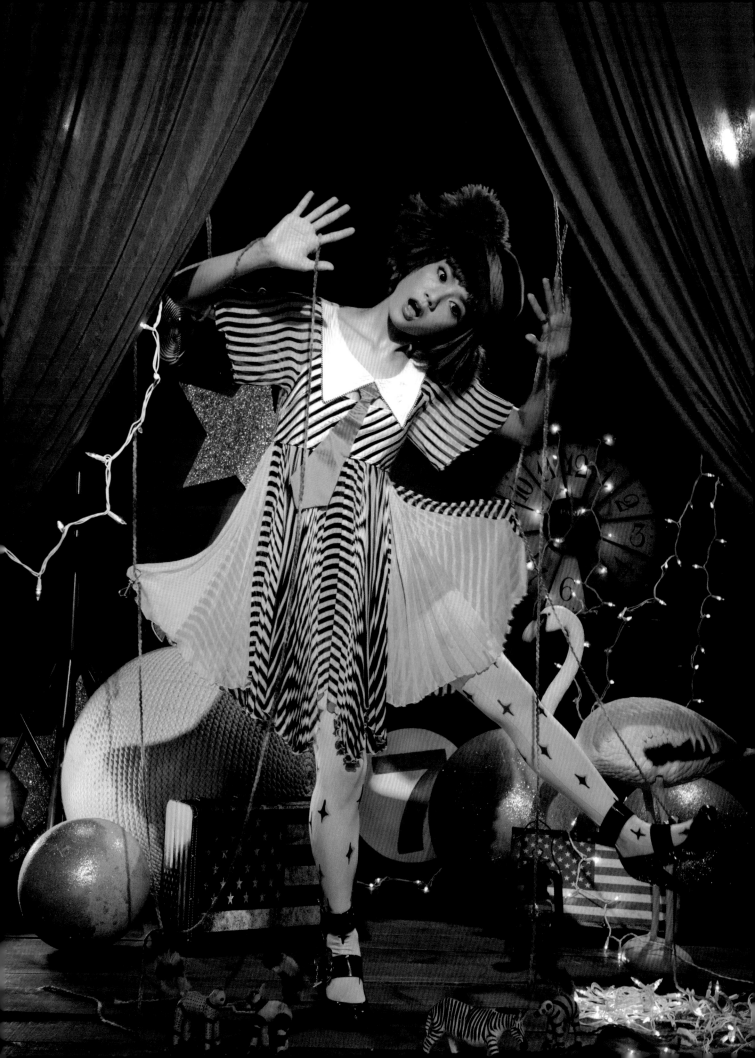

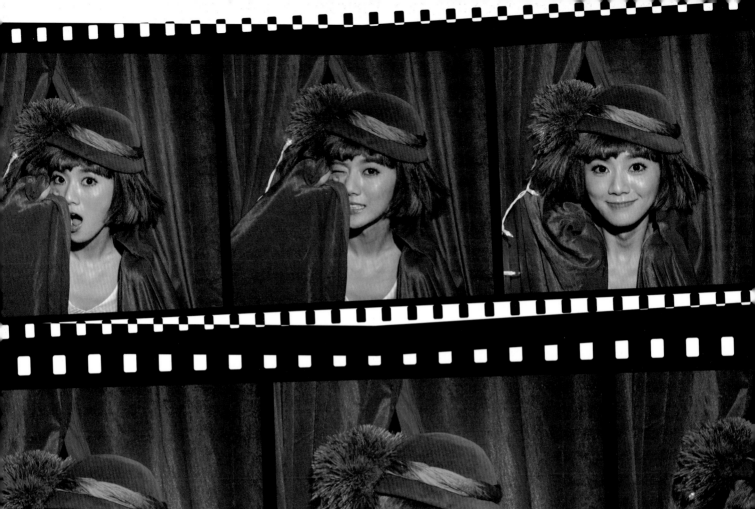

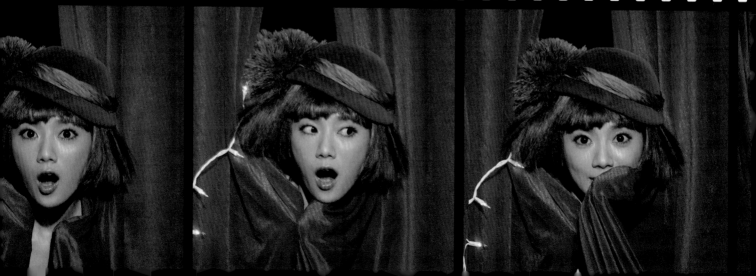

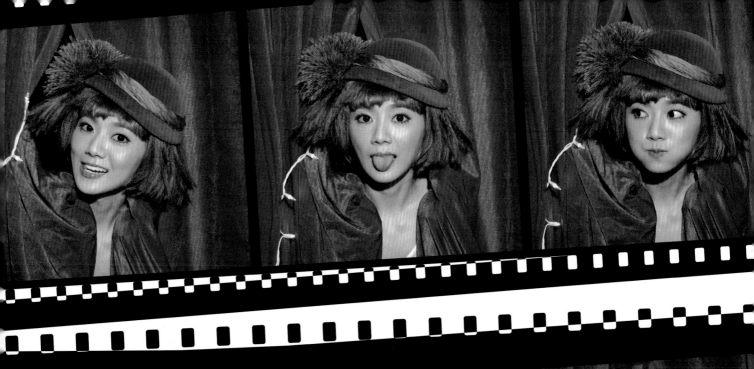
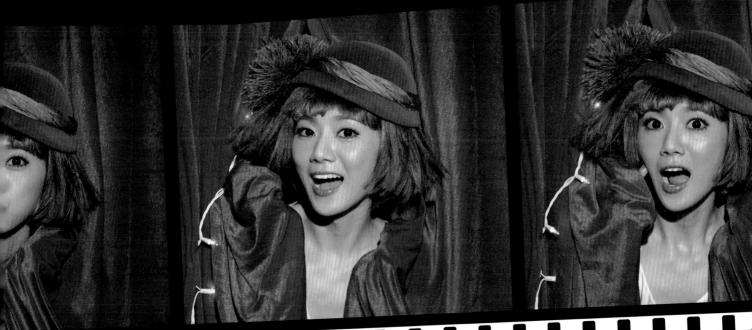
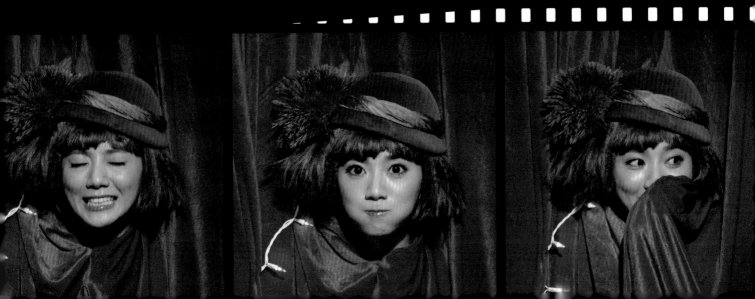

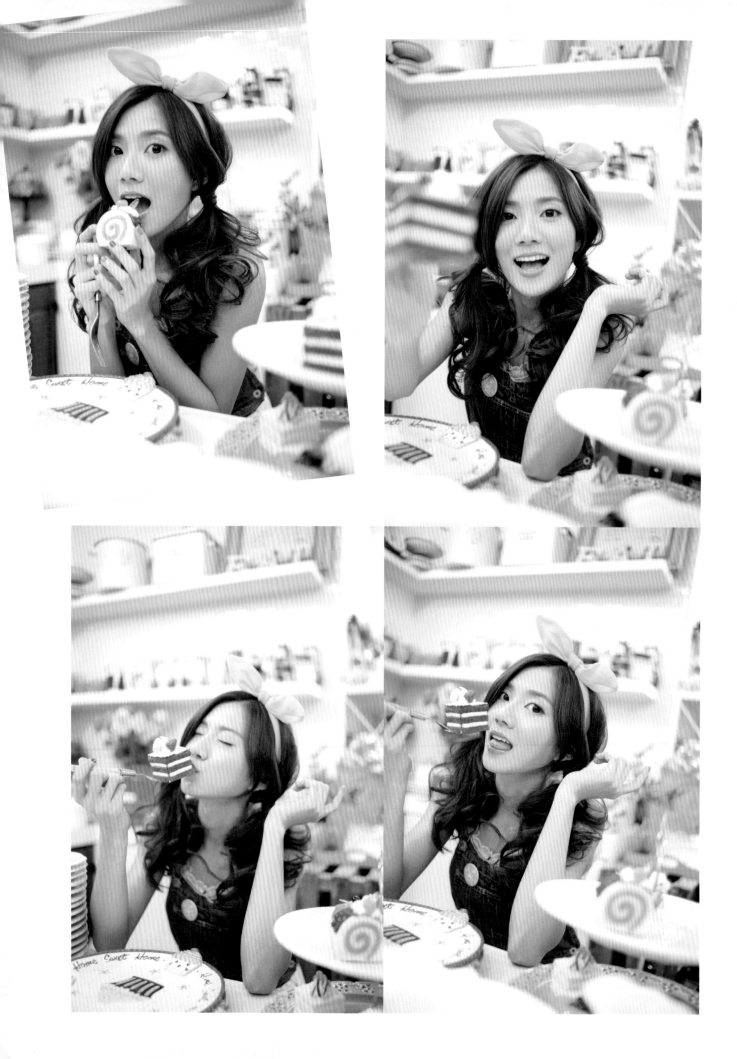

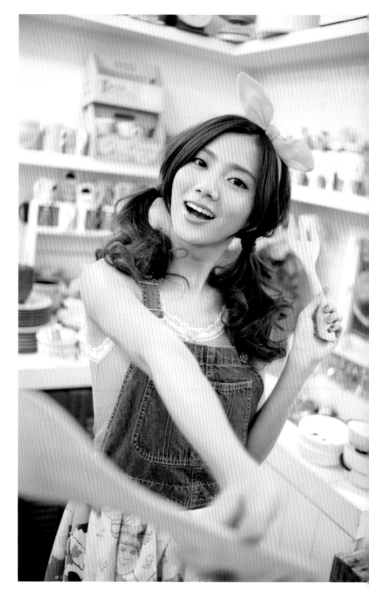

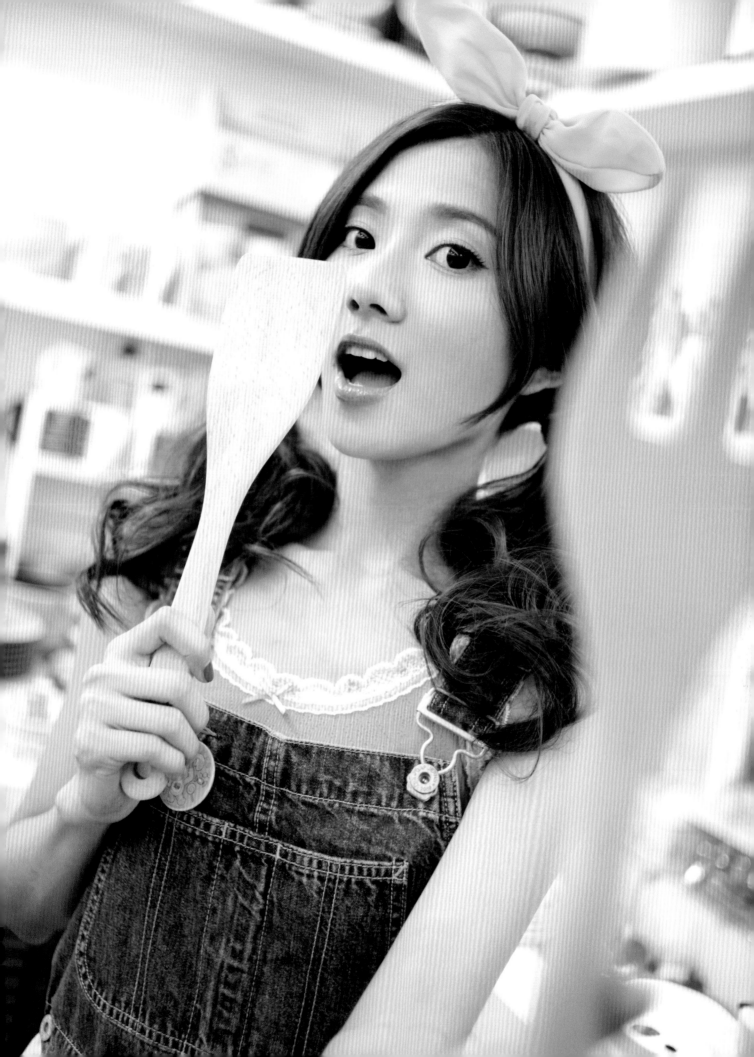

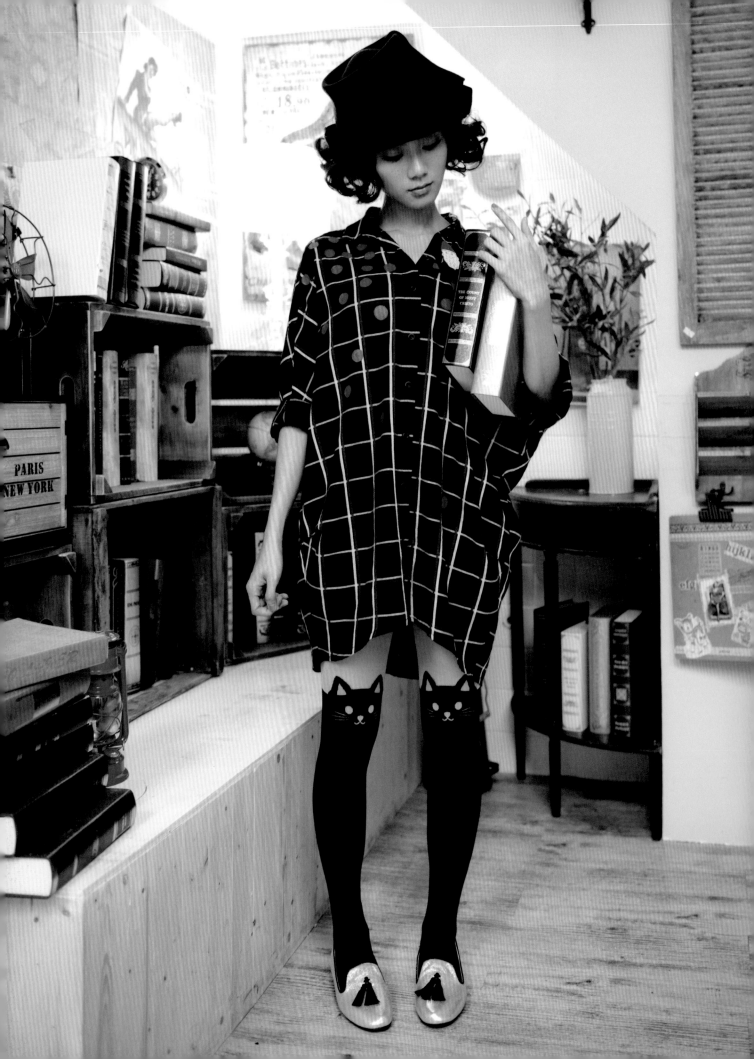

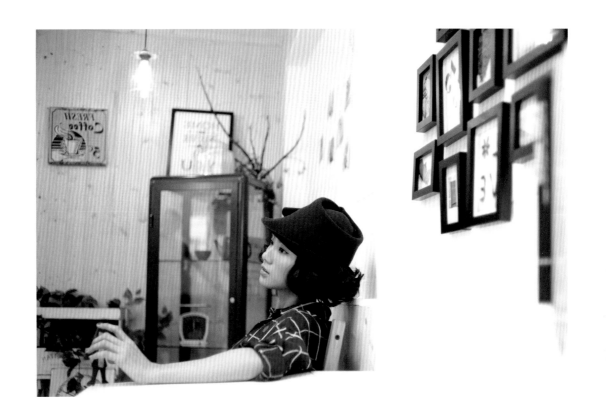
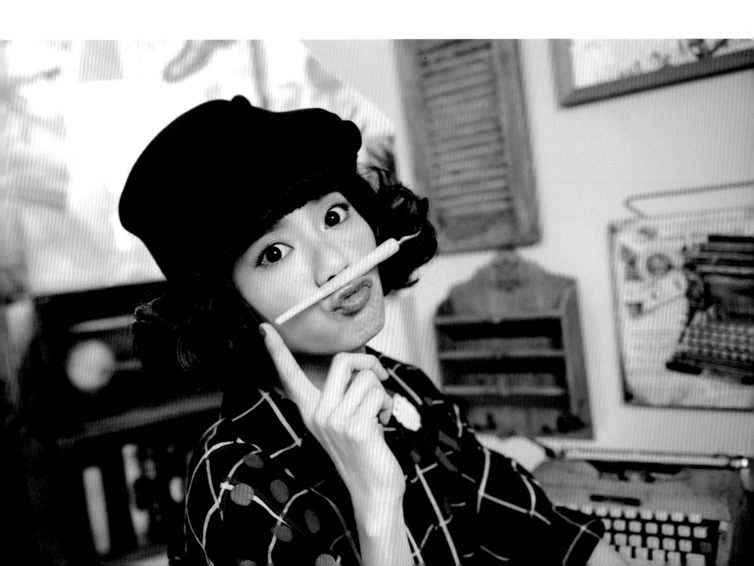

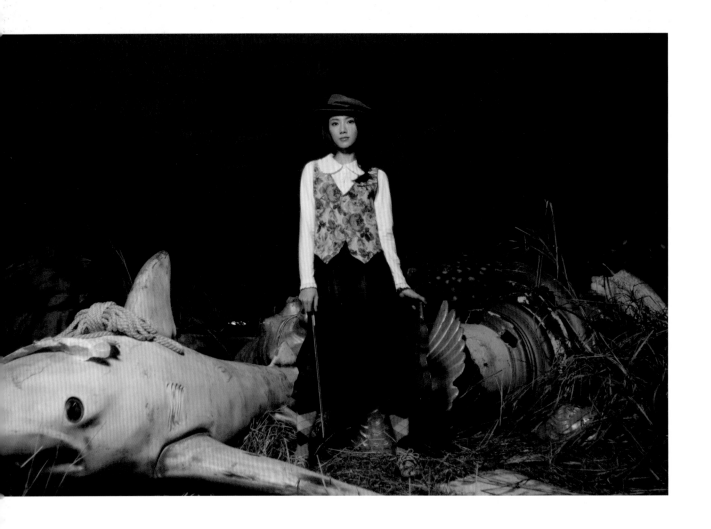

我是藍色控。

海面照映天空，所以才叫藍色大海。
我在天空，你是大海，我是你眼中的藍。

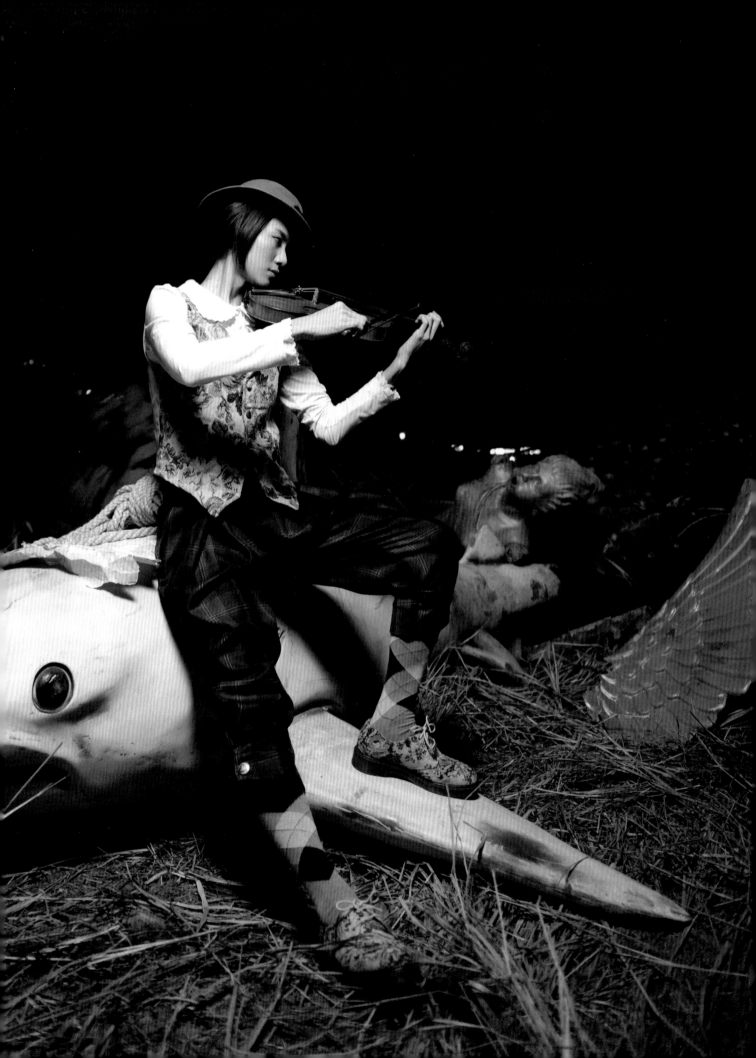

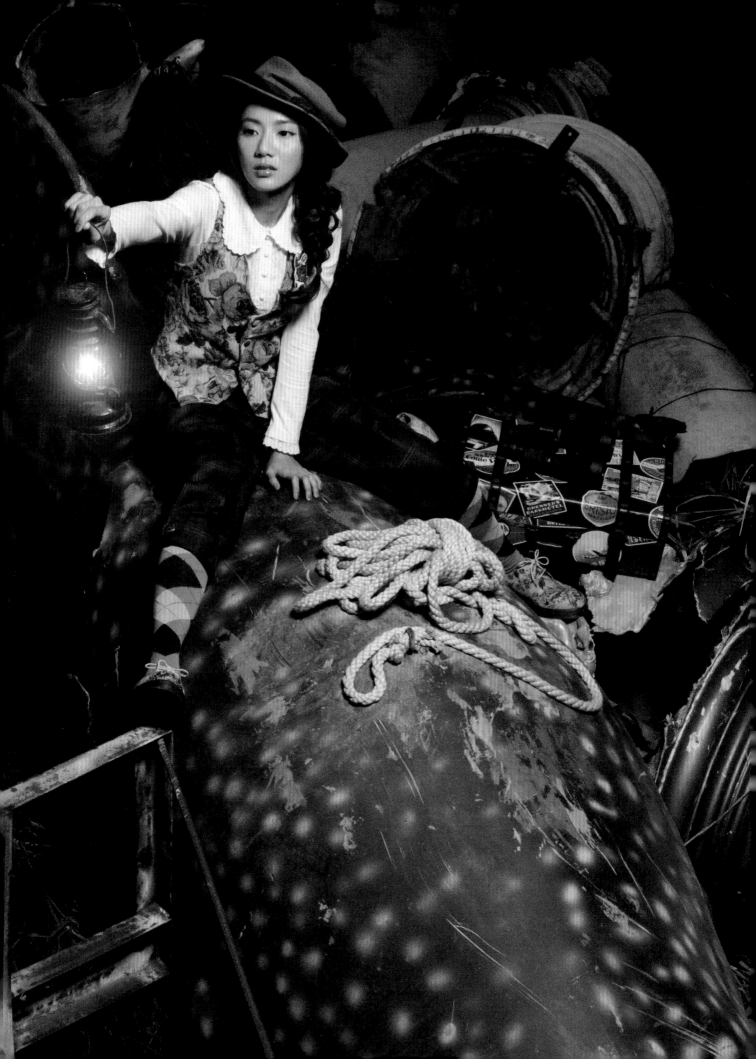

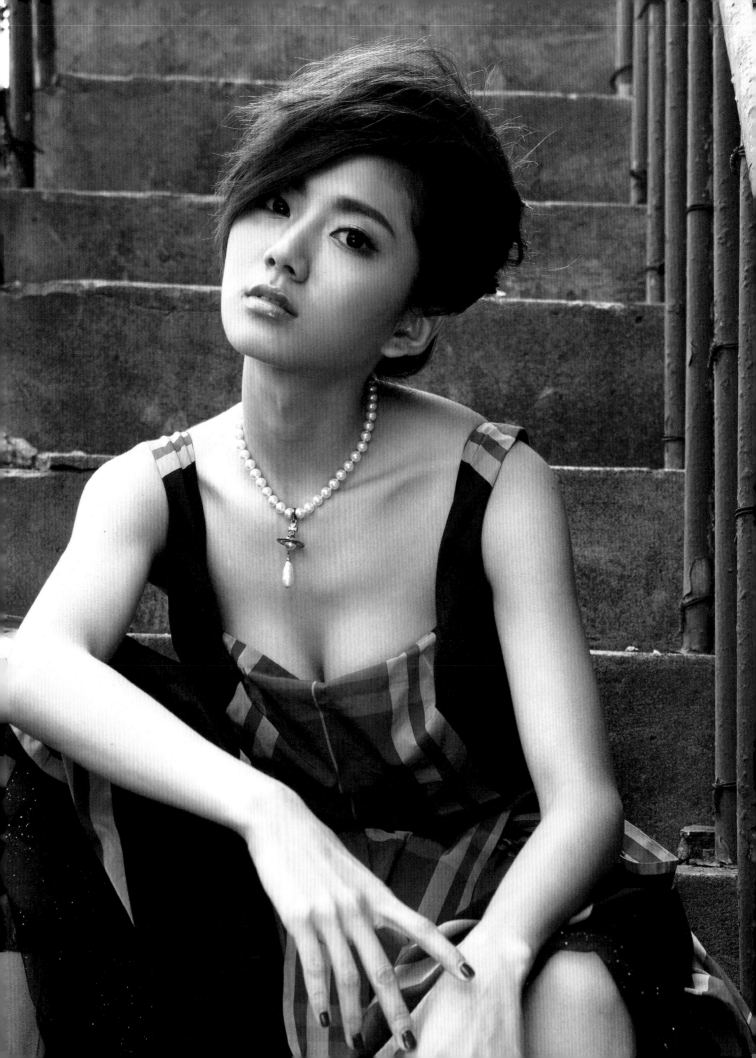

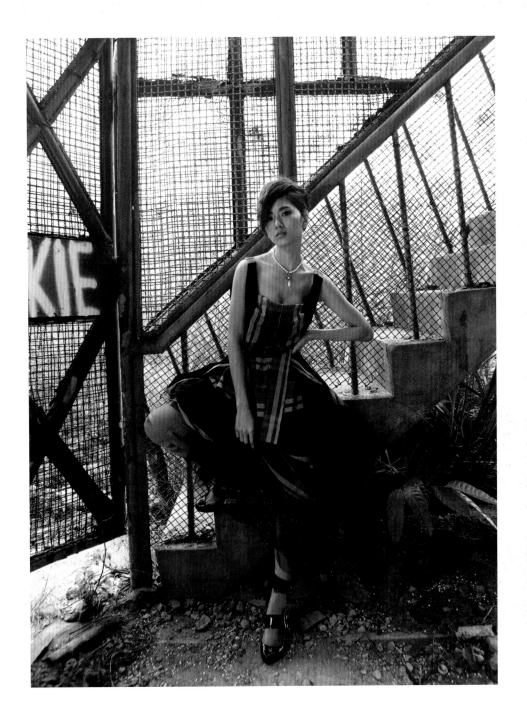

喜歡會寫在臉上，在意就一定被發現。

百分百配合，但絕對不能被勉強。

或許，你覺得我沒有灰色地帶也無中間值，

其實，我只是很絕對。

這就是汝，你喜歡嗎？

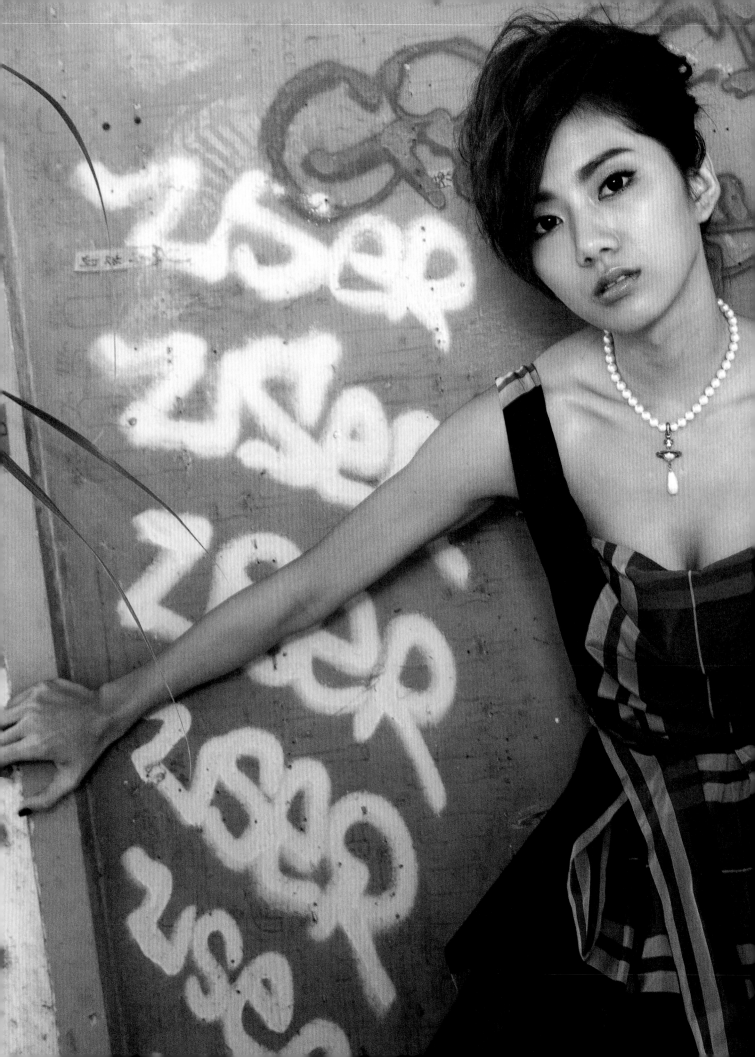

有了夢
就不懼痛
有了愛
到哪兒都有花香
曾經迷失的我
因為你的一個擁抱
因為你的不離不棄
終於 找回了
專屬於自己的 那個小宇宙
原來
愛 一直在我的周圍
只是傻的 沒有發現

愛

LOVE

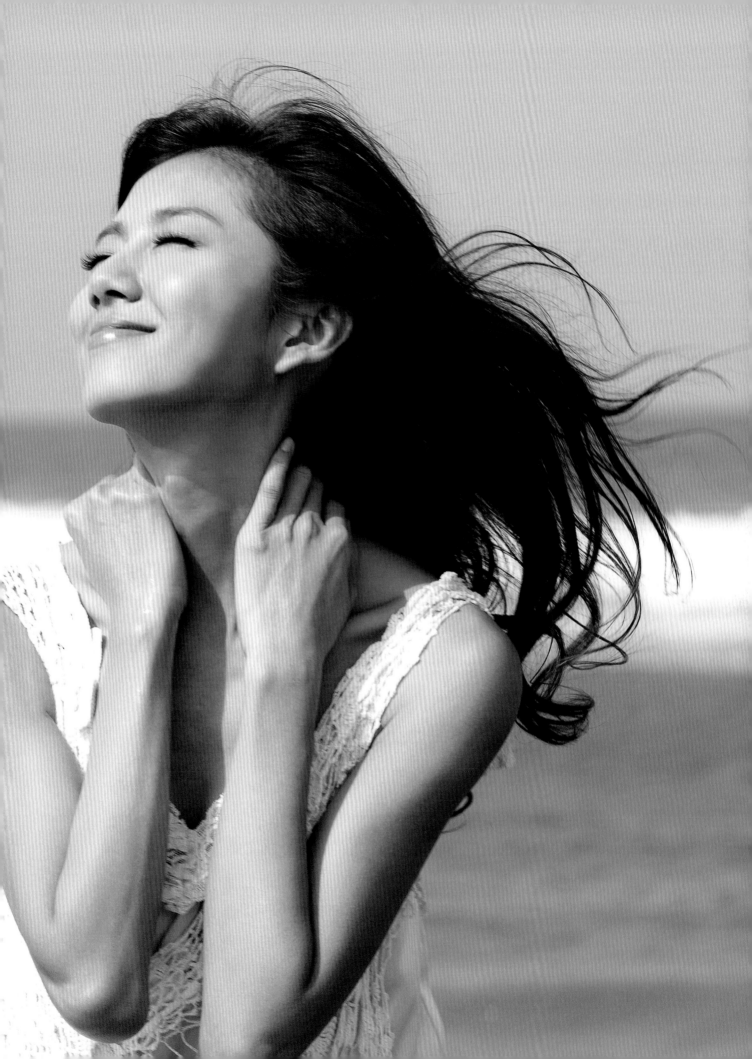

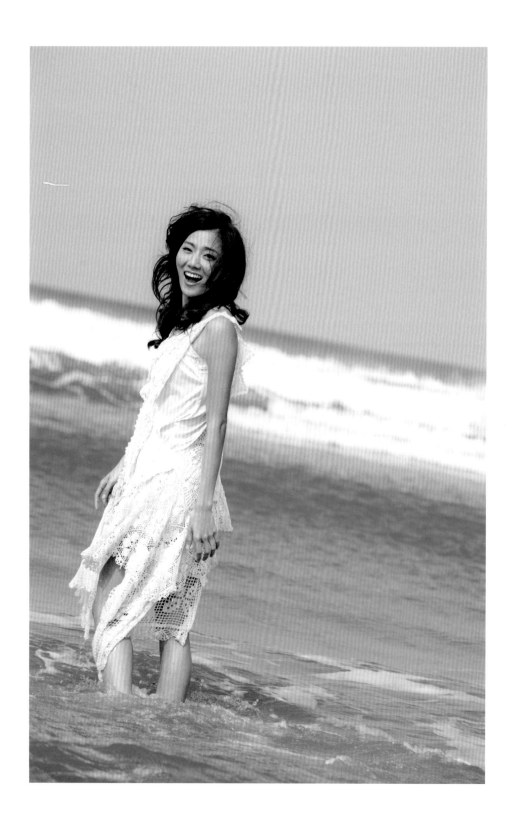
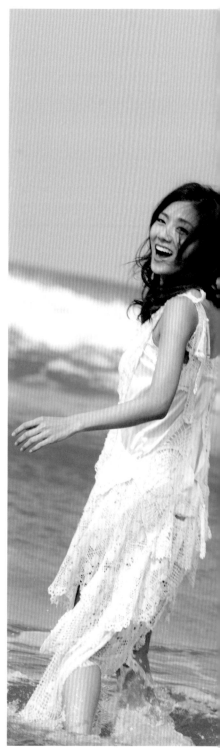

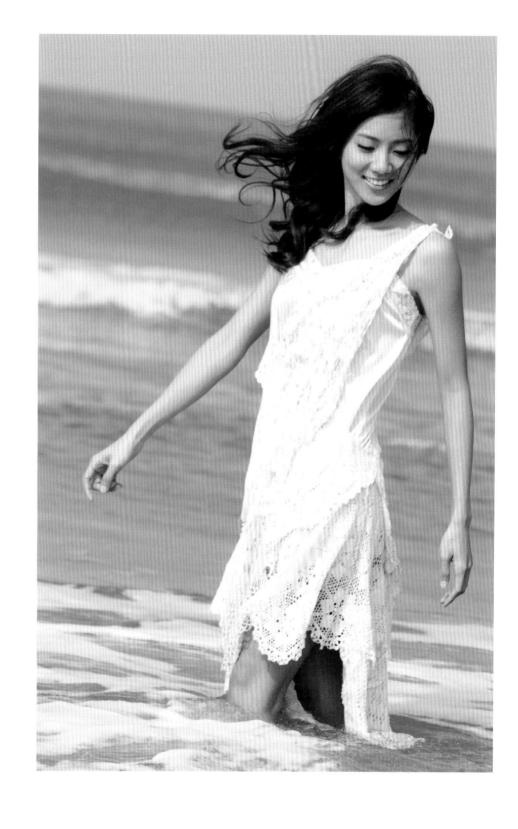

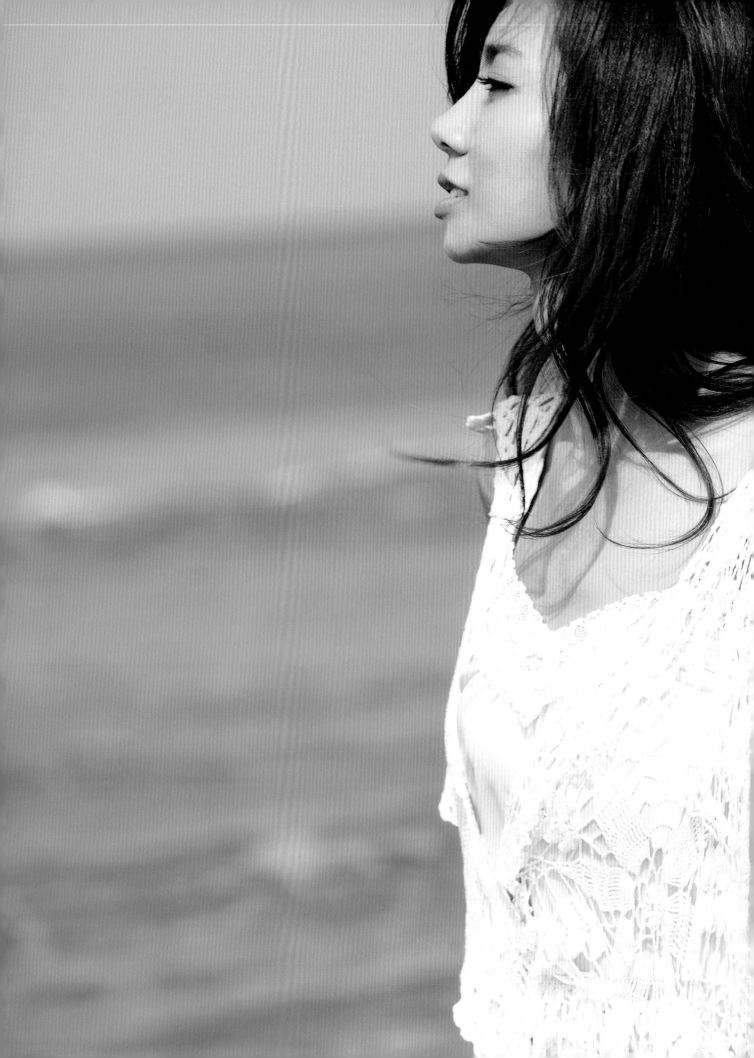

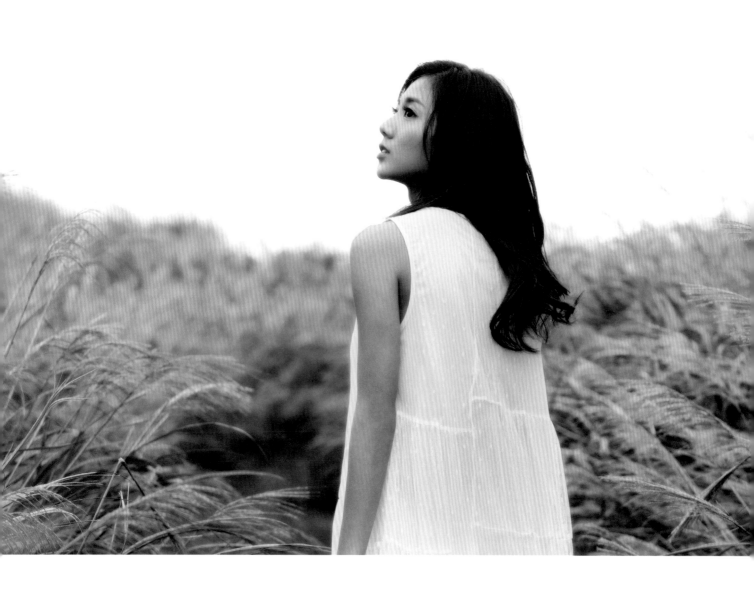

過去，天性樂觀又神經大條的我，遇到不開心的事，經常隔天起床就忘了。

現在，工作壓力逐漸積累，慢慢形成了傷。

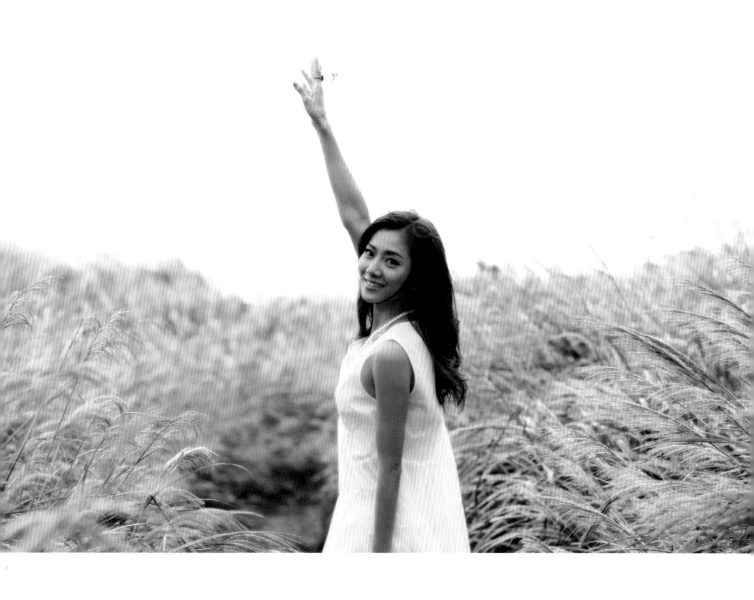

但是，回頭就看見有你們在我的身旁，鼓勵我，勸勉我，鞭策我，安慰我。

讓我相信自己一定可以做得到，迎向每一天、每一個挑戰！

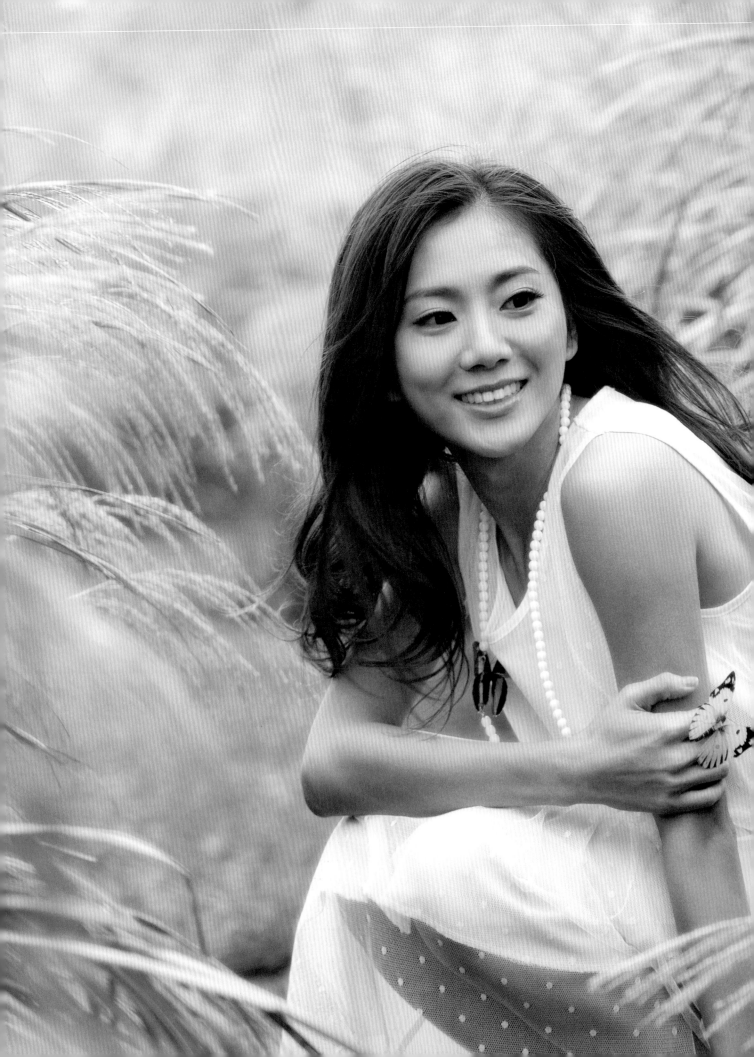

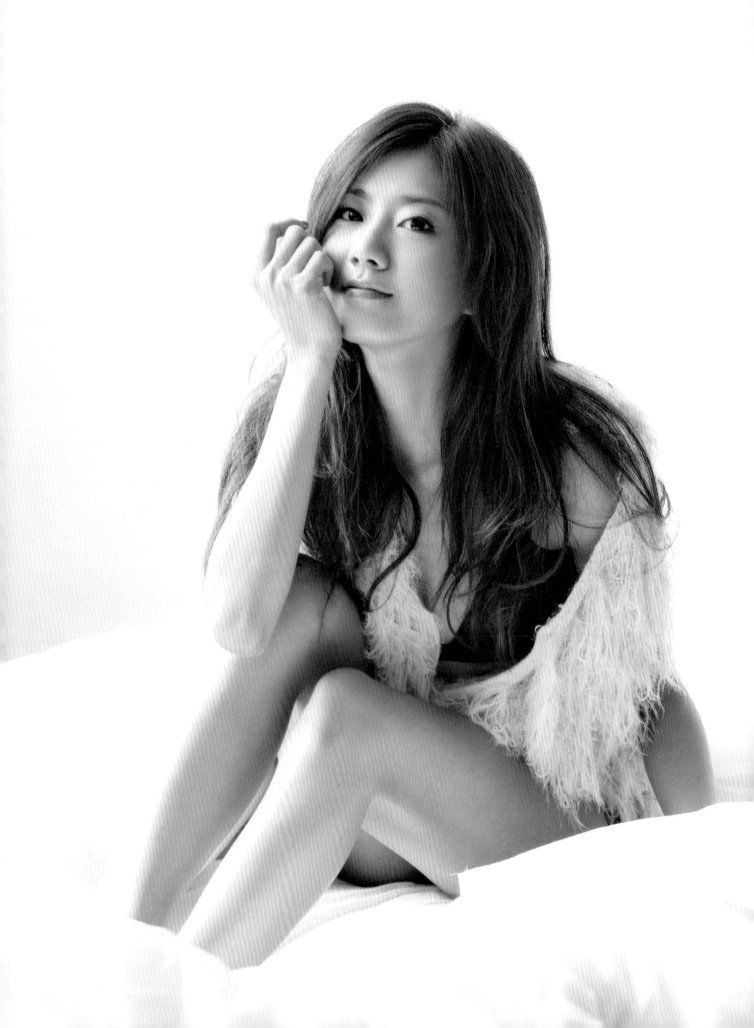

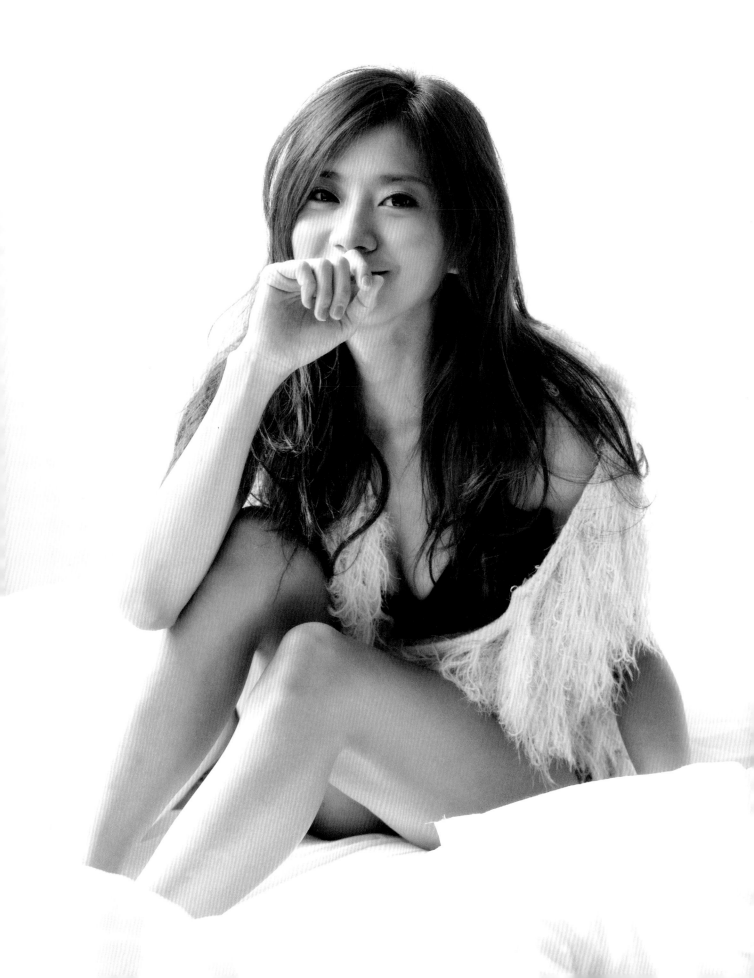

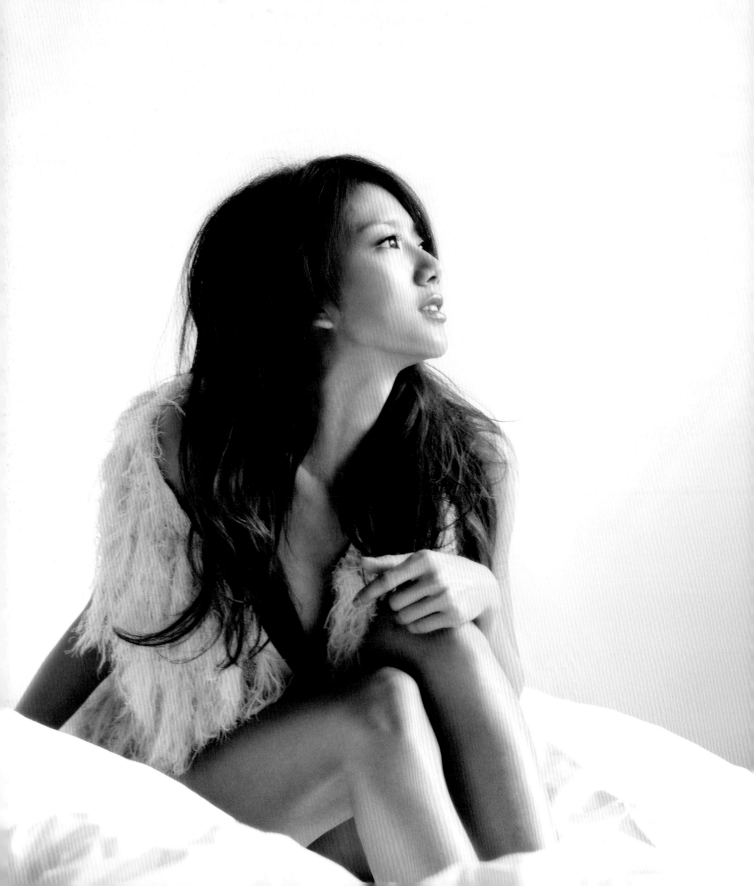

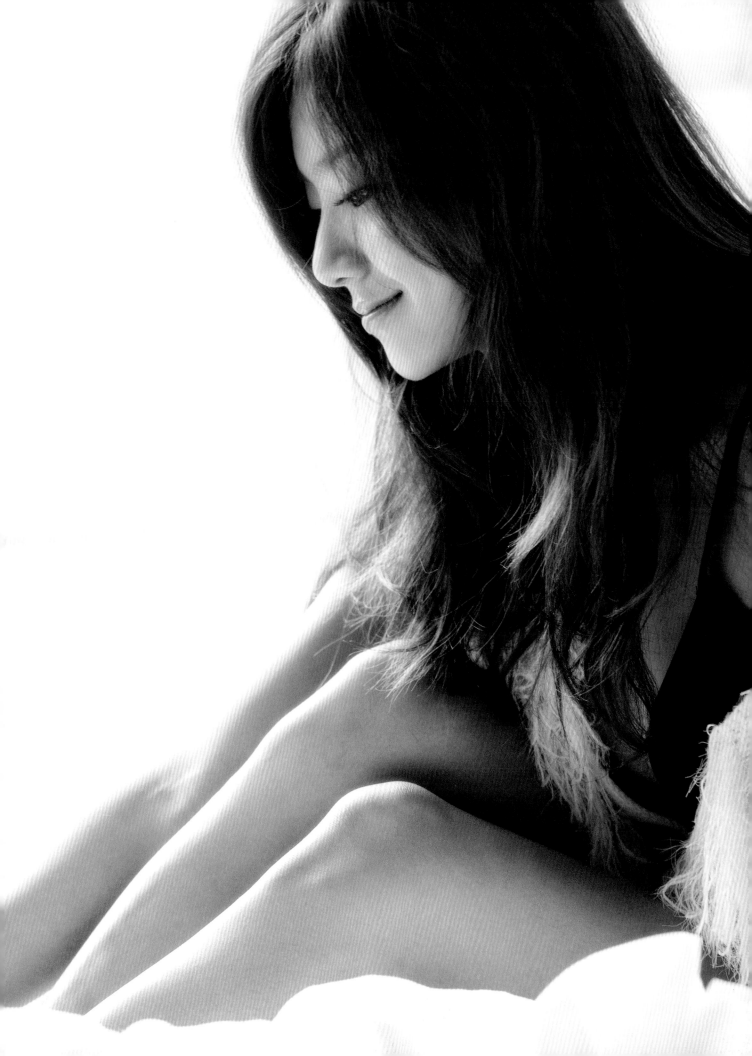

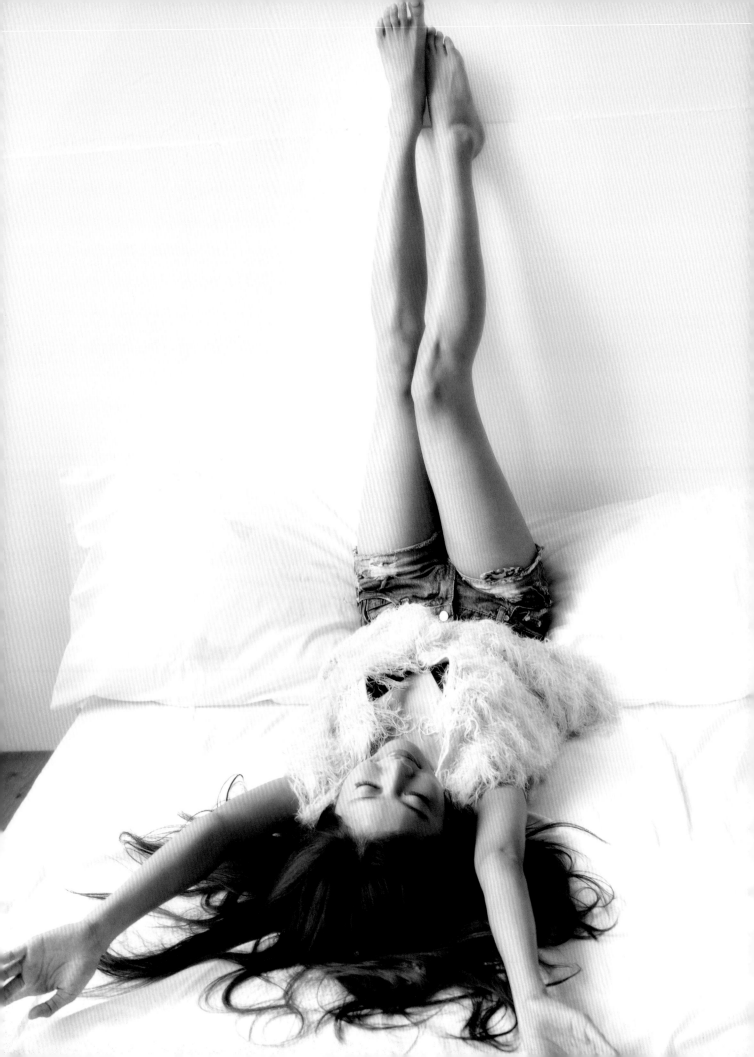

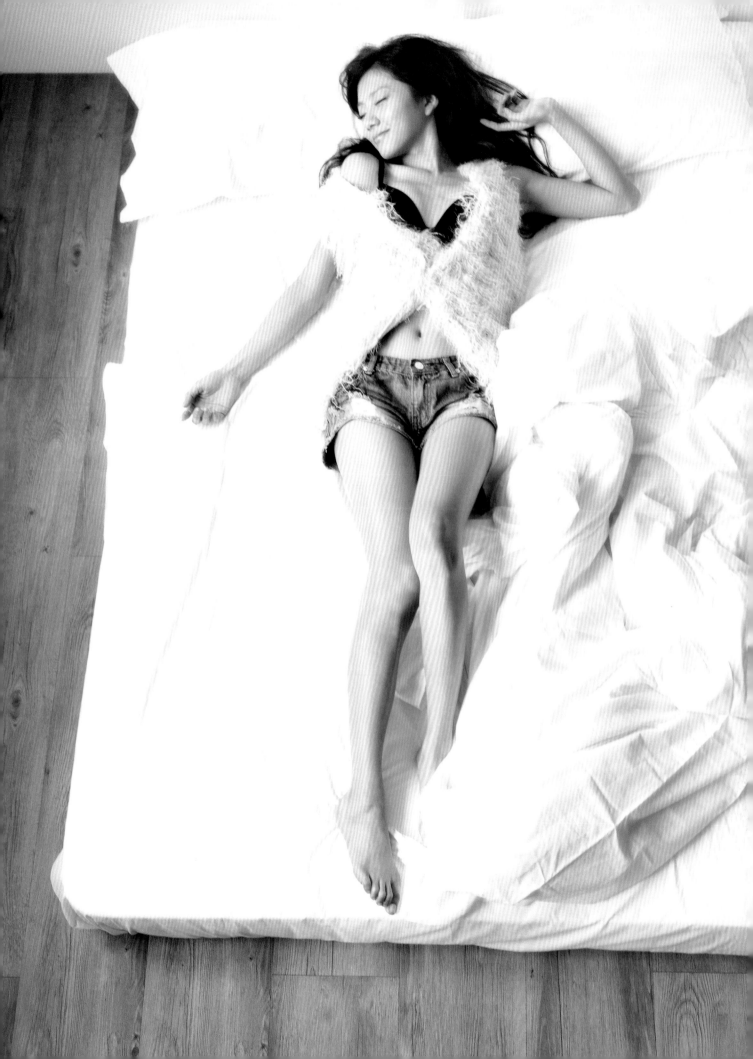

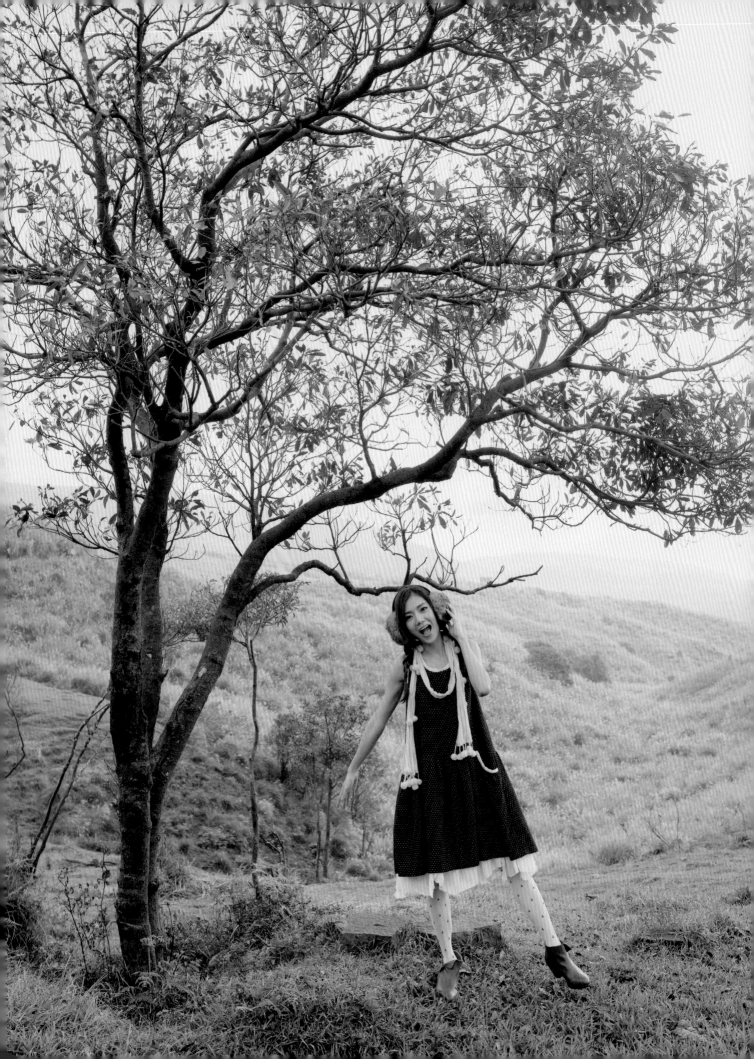

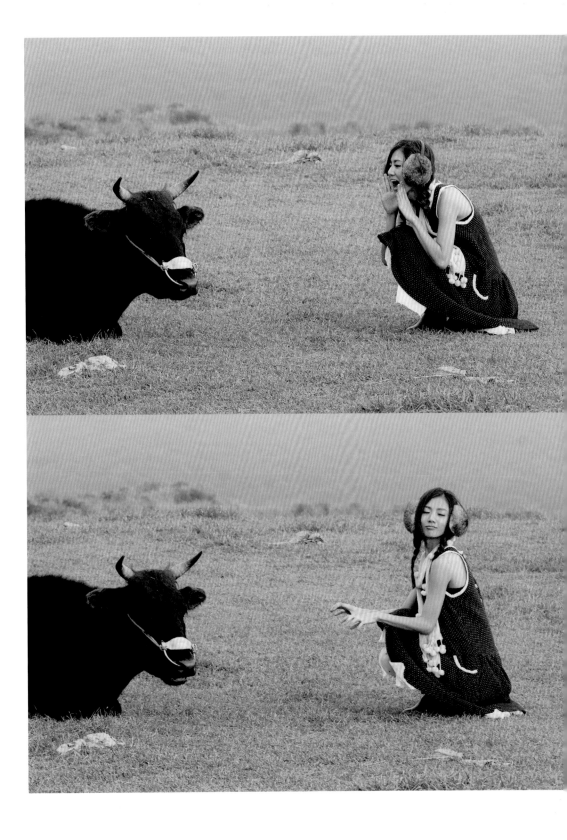

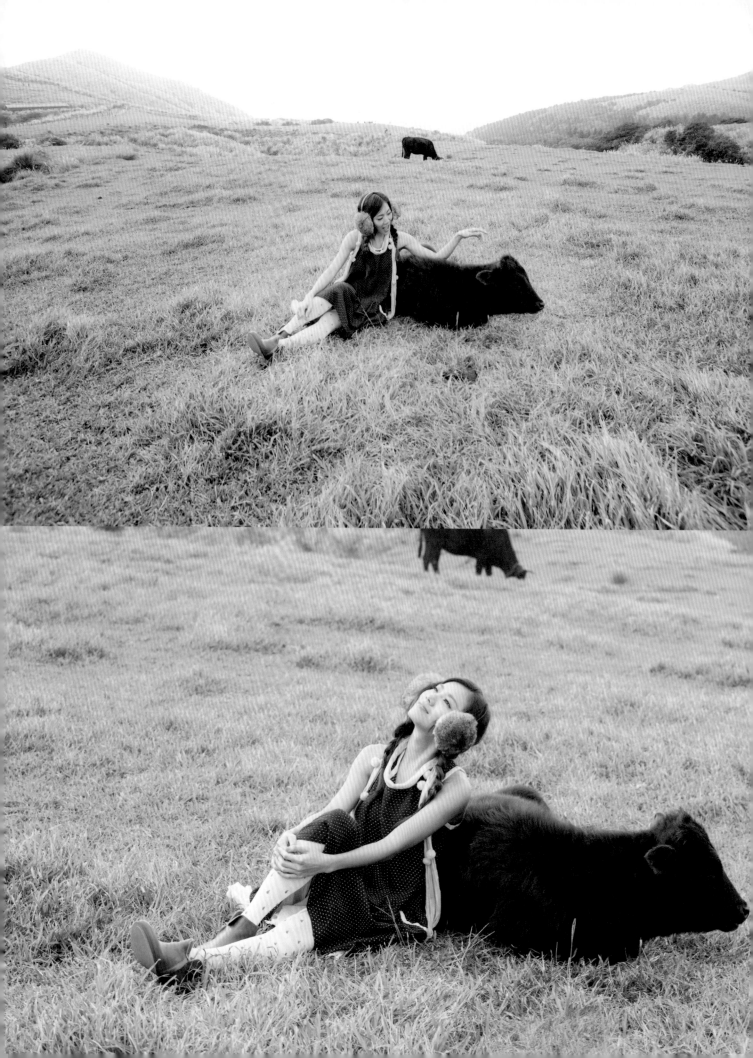

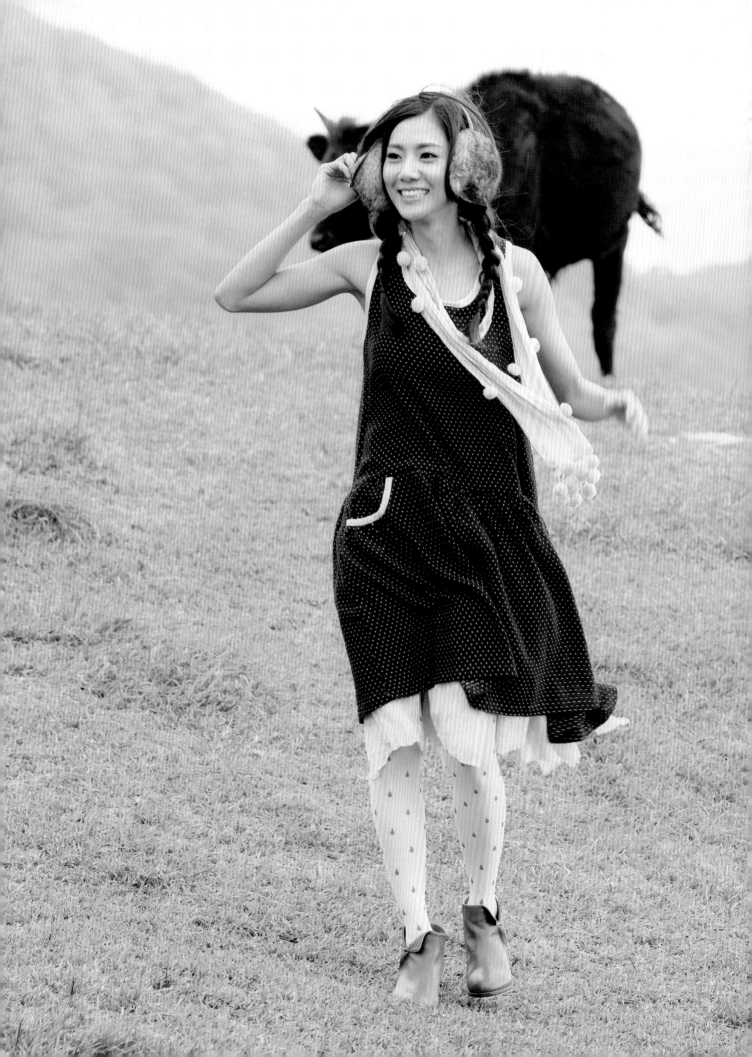

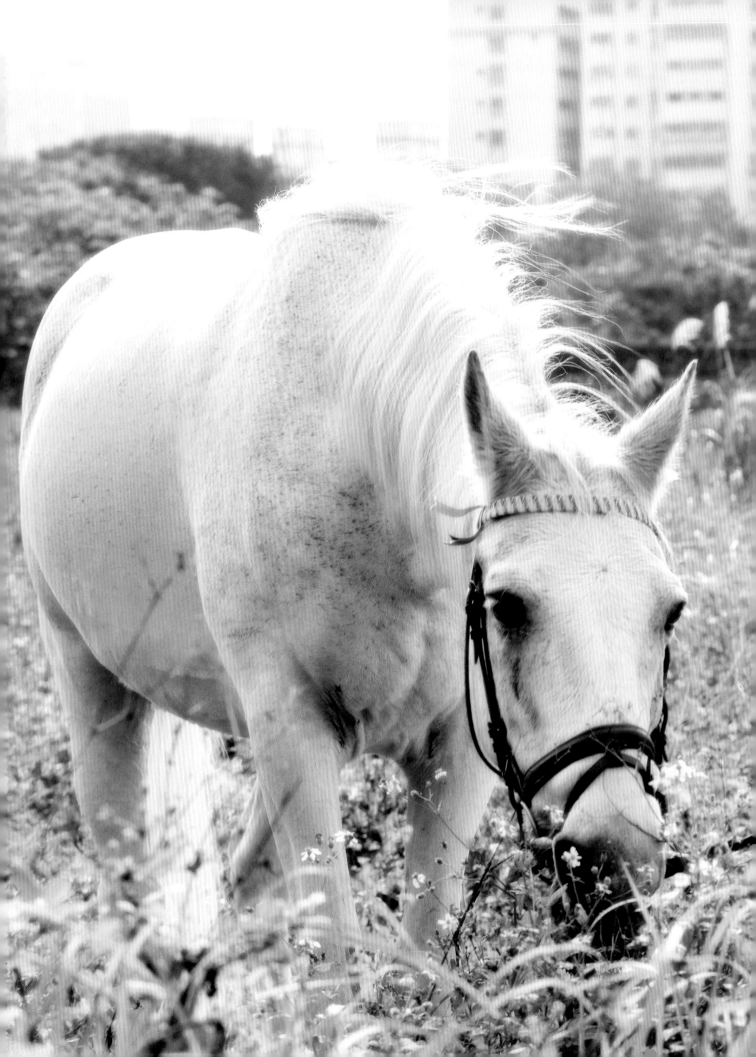

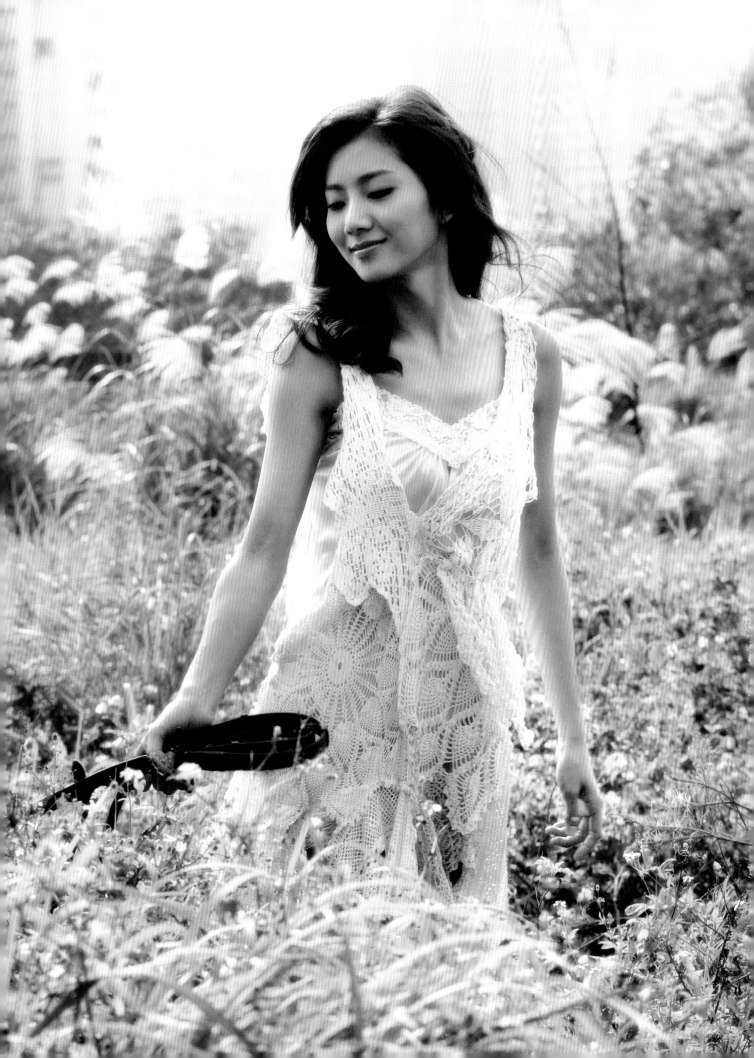

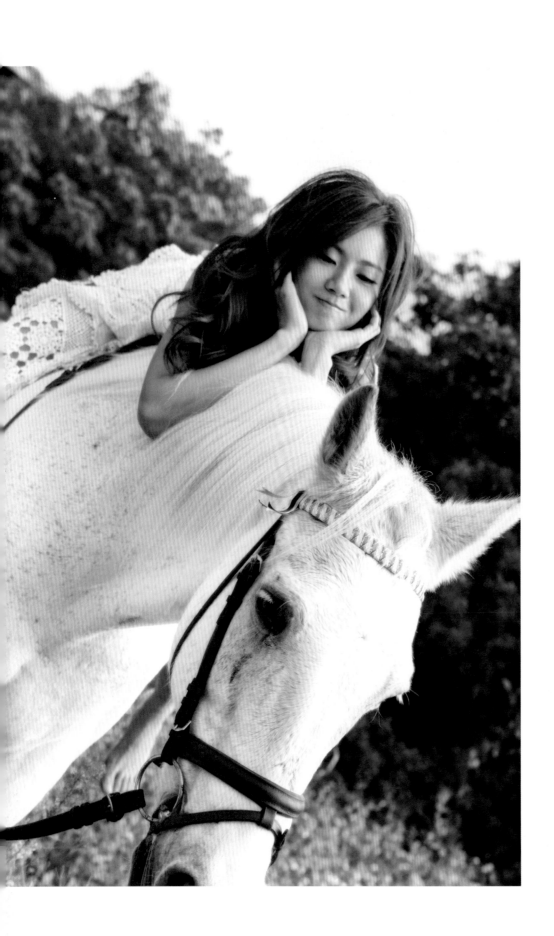

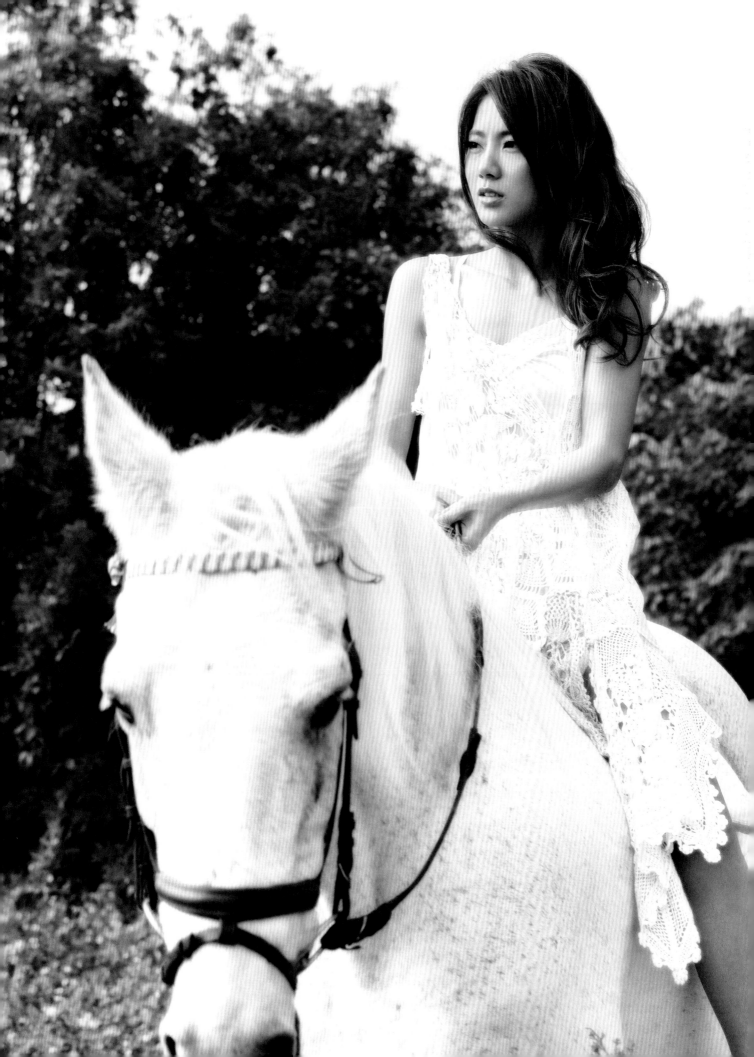

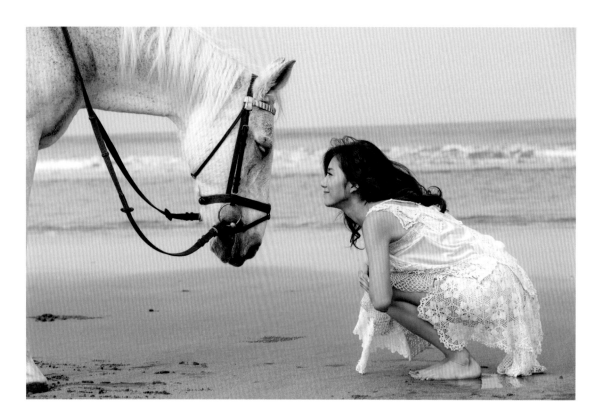

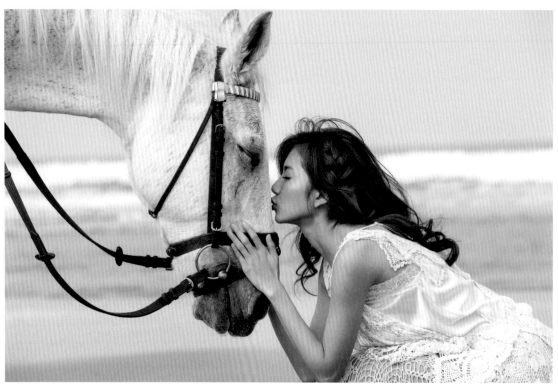

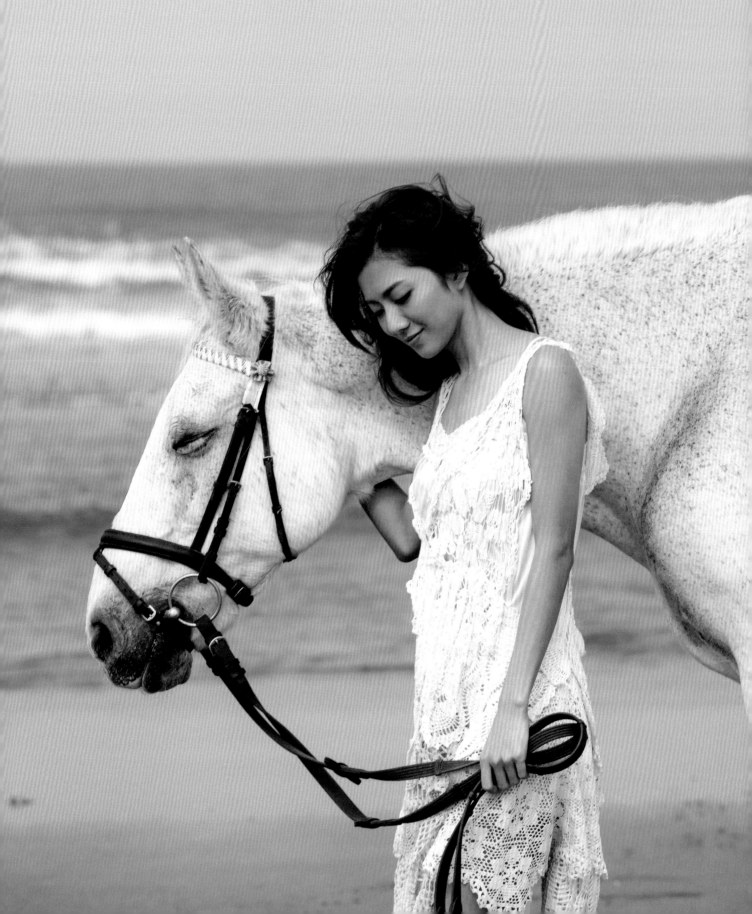

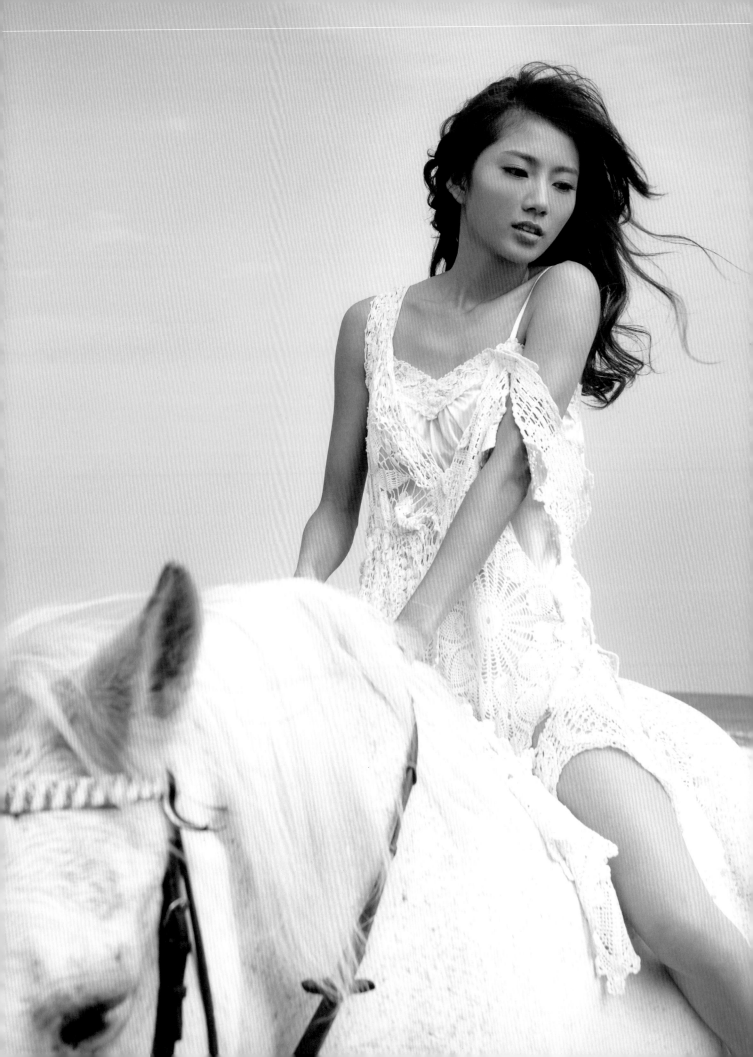

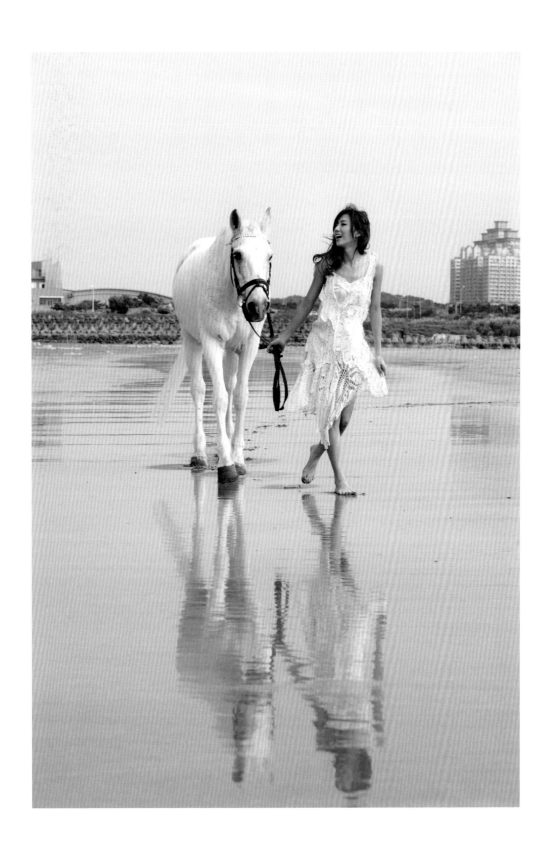

所以，我要大聲告訴你：

謝謝你，最親愛的家人。

接觸演藝圈之初，我知道你們相當反對，我知道是擔心從小備受呵護的汝被騙、辛苦，更是不捨讓我面對排山倒海而來的蜚短流長，你們換種方式的愛，對我看似漠不關心，實際是默默追蹤留意我的一舉一動，並為我祈禱著。汝想說：我長大了，一直有著許多想做的事，也有想為你們做的事，我知道唯有讓你們放心，你們才能放手讓我飛讓我闖，所以我會加倍的好好努力，拚出成績，讓愛著我的你們以我為榮並為我鼓掌。

謝謝你，像活菩薩的乾媽　彩樺姊。

拍《K歌情人夢》最大的收穫就是和你熟識，發現你不僅螢光幕前給人熱情親切，私下更有細緻溫暖的一面，經常鼓勵並稱讚我，透過佛學和我分享人生的哲理，讓我對踏入演藝圈的不安漸漸釋放，將偶發的負面思緒轉為正面。我們的緣分是如此的奇妙，就連某次搭高鐵也能不期而遇，你開玩笑的說：「你看你，就是逃不出我的手掌心吧！」嘻，我的好乾媽，有你在身邊照顧我，我哪捨得逃呢？

謝謝你，始終陪伴我的好友。

永遠記得我們一起在街頭嬉戲，輸了被罰向帥哥要電話，當時的我們瘋狂得沒有顧忌。我也記得忘了帶課本的那次，你把課本借給我，自己卻被老師打個半死，當時的我們是那麼有義氣。你們是我學生時期的死黨，也是永遠的至交，即使不能常常膩在一起，我知道，你們始終為我鼓勵。

還有因拍戲結交的好姊妹、好弟弟，謝謝你們總是很願意當我的專屬垃圾桶，聽我叨叨絮絮說著工作上的不如意亦或是分享大小生活喜樂，陪我哭陪我笑陪我吃，能夠有你們的陪伴真的是我在台北獨自奮鬥中的精神支柱。

謝謝你，支持著我的工作夥伴。

愛笑的我，有時會刻意擠出幾分笑容給你們，只為掩飾我的慌亂緊張，而另個目的最終也只是想讓你們安心。自以為是的貼心不捨，看見為了我忙碌的你們，還要額外去承受我一時頭腦被敲了個洞的負面情緒和壓力。但，好靈敏的你們還是發現了，發現了不對勁。每天照表操課的我，多了一種幽幽的氣息。我的偽裝逃不過你們的雙眼，我終於忍不住說出了心中埋藏久久的不安：「我真的可以嗎？會不會浪費你們的時間？」你們非但沒有笑我傻，還給了我一定可以的一百個理由。不爭氣的我，感動的嘩啦嘩啦流著暖暖的淚。從此，你們讓我發現，原來我也是很愛哭的。

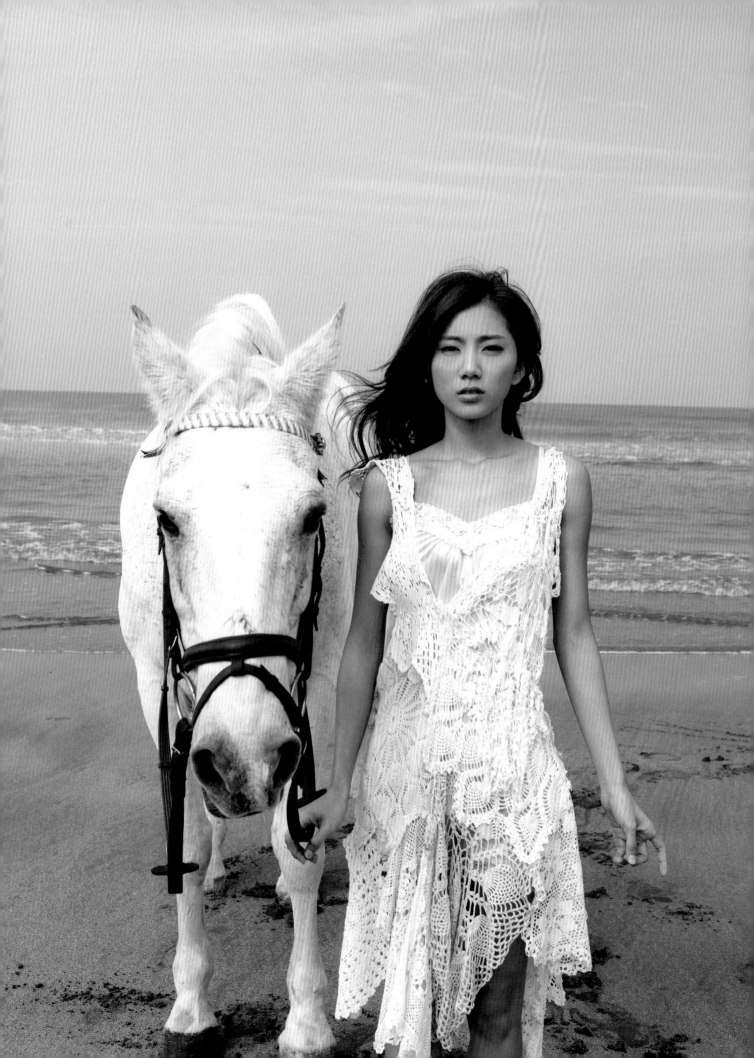

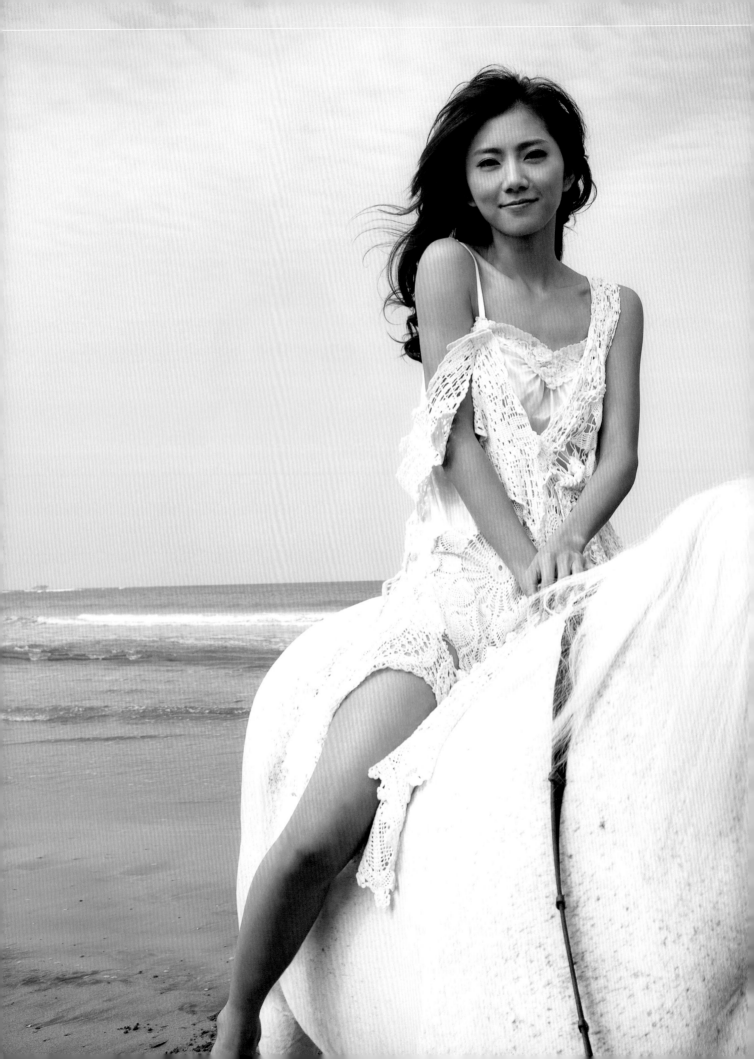

謝謝你，喜愛豆花的粉絲們。

茫茫人海中，你們看到了我，經常為我加油打氣，關懷著我的心情與工作。我們素昧平生，而我是何其有幸。你們是我幸運的起點，也是我努力的動力。我不時告訴自己，絕不能讓你們失望，一定要讓你們能夠抬頭挺胸說出：我最喜歡蔡黃汝豆花妹！

我要靠自己的力量，用你們給我的能量，無所畏懼的向前衝，追尋我的夢。雖然不知道未來會遇見什麼，但我已不再膽怯，因為我找到了自己，找到屬於我的一方小宇宙，找到永遠為我敞開的避風港。

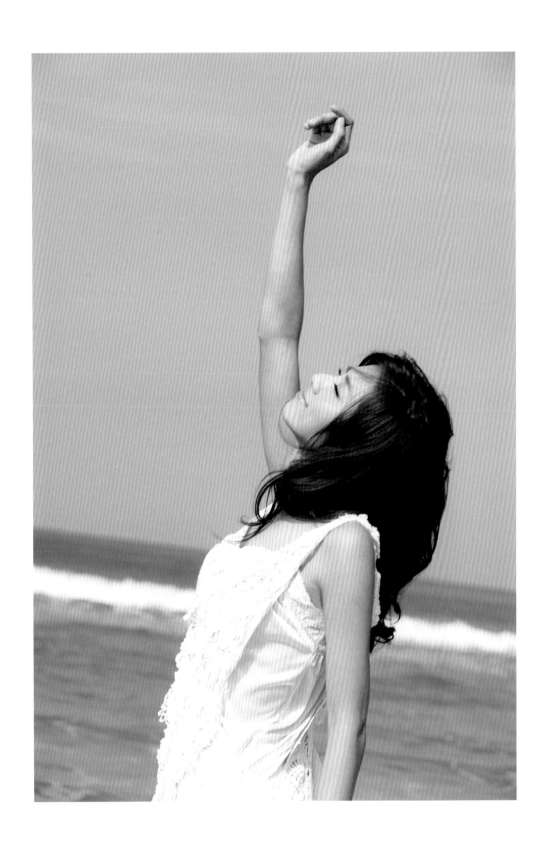

豆花妹の1天

「嗶嗶嗶……」鬧鐘響起，喚醒豆花忙碌的一天……豆花在需要工作的日子是絕對不會賴床的！通常我會提早一個小時起來梳洗，然後倒一杯溫開水，做完基礎清潔保養後，再敷一片面膜，泡一杯沖調飲品，熱熱喝下肚，整個身體都甦醒了。一邊喝溫開水，一邊進行臉部保養，幫助代謝體內的毒素、消除水腫，調整皮膚的狀況。喝完溫水，**1**

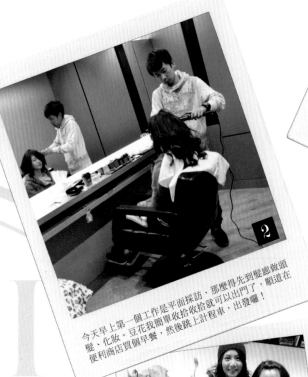

今天早上第一個工作是平面採訪，那麼得先到髮廊做頭髮、化妝。豆花我簡單收拾收拾就可以出門了，順道在便利商店買個早餐，然後跳上計程車，出發囉！**2**

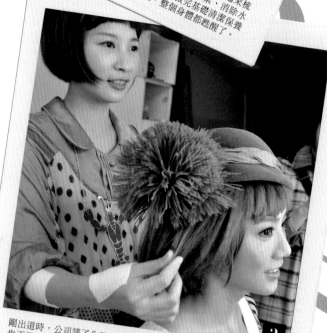

剛出道時，公司請了化妝師幫我化妝，後來發現其實豆花化妝的功力也不是蓋的（可能跟我從小愛塗鴉有關吧），就放心讓我自己來。在自己臉上塗塗抹抹也是我的強項喔！所以當髮型師幫我整理頭髮的同時，我也開始著手化妝。通常兩邊差不多能同時完工，如果我提早化完，就滑滑手機，看看新聞和朋友們的消息，吸收一下新鮮的情報。整裝完畢，就可以和經紀人一起前往與媒體相約訪談的地點。**3**

豆花妹的生活好夥伴

我豆花孤身一人在外奮鬥，有三樣東西是不可或缺的生活好夥伴：

一是沖調飲品。我喜歡買各式各樣的沖調飲品，不僅食用方便，口味多元，熱熱的喝，能為身體注入一股舒服的暖意。除此之外，還有一個非常重要的原因——早上喝一杯墊墊肚子，再加上先前喝下的溫水，肚子就有相當的飽足感，待會兒出門吃早餐，才不會因為太餓而大吃大喝。

第二個好夥伴是維他命發泡錠。幾乎每天都要來一杯，能讓饕饕外食的我均衡一下每日攝取的營養素。如果覺得快要感冒了，更要趕緊來一杯，有時就能即時Hold住症狀喔！

還有一個好夥伴是面膜。每天早、晚都會敷一片面膜，可以讓我迅速做好肌膚的保養功課，是我的美麗好夥伴。如果趕著出門來不及在家敷好，甚至會帶到計程車上敷，反正就是不能少了它。

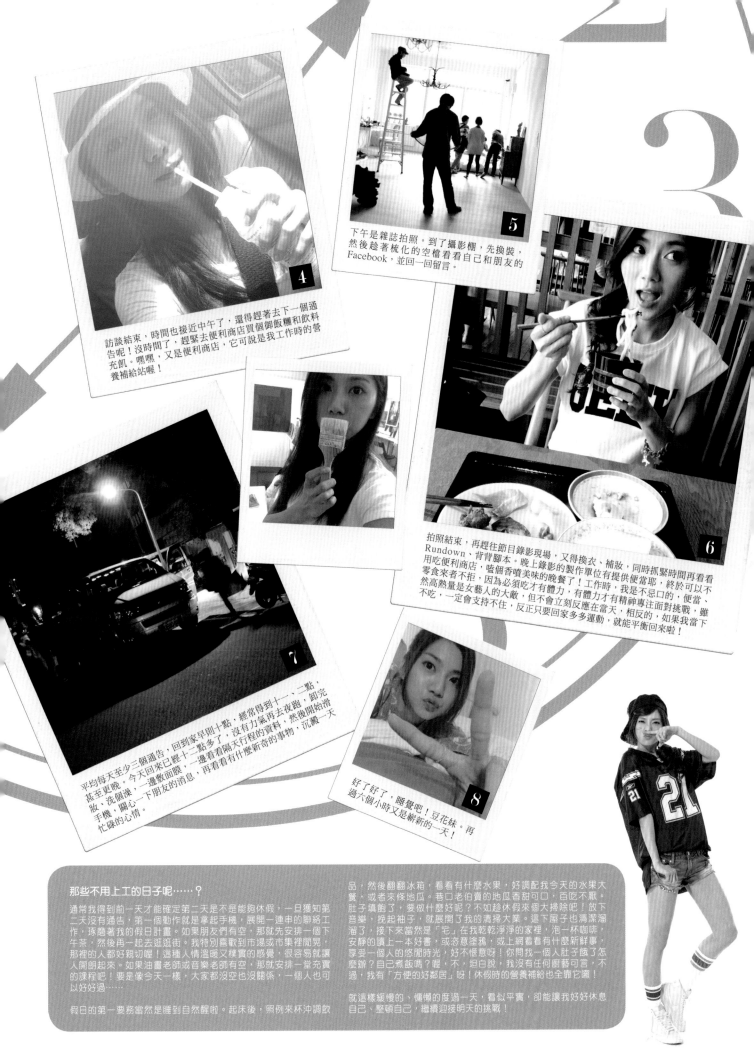

訪談結束，時間也接近中午了，還得趕著去下一個通告呢！沒時間了，趕緊去便利商店買個御飯糰和飲料充飢。嘿嘿，又是便利商店，它可說是我工作時的營養補給站喔！

4

下午是雜誌拍照。到了攝影棚，先換裝，然後趁著梳化的空檔看看自己和朋友的Facebook，並回一回留言。

5

拍照結束，再趕往節目錄影現場，又得換衣、補妝，同時抓緊時間再看看Rundown、背背腳本。晚上錄影的製作單位有提供便當耶，終於可以不用吃便利商店，嗑個香噴噴美味的晚餐了！工作時，我是不忌口的，便當、零食來者不拒，因為必須吃才有體力，有體力才有精神專注面對挑戰，雖然高熱量是女藝人的大敵，但不會立刻反應在當天，相反的，如果我當下不吃，一定會支持不住，反正只要回家多多運動，就能平衡回來啦！

6

平均每天至少三個通告。回到家早則十點，經常得到十一、二點，甚至更晚。今天回來已經十二點多了，沒有力氣再去夜跑，卸完妝、洗個澡，一邊敷面膜，一邊看看隔天行程的資料，然後開始滑手機，關心一下朋友的消息，再看看有什麼新奇的事物，沉澱一天忙碌的心情。

7

好了好了，睡覺吧，豆花妹。再過六個小時又是嶄新的一天！

8

那些不用上工的日子呢……？

通常我得到前一天才能確定第二天是不是能夠休假，一旦獲知第二天沒有通告，第一個動作就是拿起手機，展開一連串的聯絡工作，琢磨著我的假日計畫。如果朋友們有空，那就先安排一個下午茶，然後再一起去逛逛街。我特別喜歡到市場或市集裡閒晃，那裡的人都好親切喔！這種人情溫暖又樸實的感覺，很容易就讓人開朗起來。如果油畫老師或音樂老師有空，那就安排一堂充實的課程吧！要是像今天一樣，大家都沒空也沒關係，一個人也可以好好過……

假日的第一要務當然是睡到自然醒啦。起床後，照例來杯沖調飲品，然後翻翻冰箱，看看有什麼水果，好調配我今天的水果大餐，或者來條地瓜。巷口老伯賣的地瓜香甜可口，百吃不厭。肚子填飽了，要做什麼好呢？不如趁休假來個大掃除吧！放下音樂，挽起袖子，就展開了我的清掃大業。這下屋子也清潔溜溜了，接下來當然是「宅」在我乾乾淨淨的家裡，泡一杯咖啡，安靜的讀上一本好書，或塗塗塗鴉，或上網看看有什麼新鮮事，享受一個人的悠閒時光，好不愜意呀！你問我一個人肚子餓了怎麼辦？自己煮飯嗎？喔，不，坦白說，我沒有任何廚藝可言，不過，我有「方便的好鄰居」呀！休假時的營養補給也全靠它囉！

就這樣緩緩的、慵懶的度過一天，看似平實，卻能讓我好好休息自己、整頓自己，繼續迎接明天的挑戰！

我的 **10** 樣小確幸

1 看別人吃東西

不知從什麼時候開始有了這個怪癖——我，超愛看別人吃東西！可能是那種全心投入咀嚼動作的模樣很放鬆、很有趣，特別吸引我。尤其是對方不知道有人在觀察他的時候，完全沒在顧形象，只管大快朵頤的樣子，或者是吃熱的食物時，嘴巴特別忙碌，怕被燙到而有點慌亂的樣子，都超逗的！

2 看人擠粉刺

不僅是現實生活中只要有人擠粉刺，就會讓我想多看兩眼，還會在網路上尋找擠粉刺的影片，只要在Youtube輸入關鍵字「粉刺」，就會出現一大串相關影片，每每看著粉刺被擠出來，或痘痘爆掉，老實說，我也覺得滿噁心的，卻有一種釋放的暢然，好像身上的壓力也跟著被擠出的粉刺一樣，沙唷娜啦，好讚哪！

其實不只是擠粉刺，任何「擠」出來的影片，我都滿愛看的。有一次看到一段外國影片，有個人去郊外被不明昆蟲在臉上的小傷口產了卵，幾天後覺得有異而就醫，醫生在他皮膚下赫然發現了蛆，那段把蛆夾出來的過程，真的很過癮。

那麼，我迷戀看擠粉刺究竟到了什麼程度呢？儘管行程滿檔，每天只睡四、五個小時，還是不忘在睡前看幾段這類影片，有一次還看了一個多小時，等我想到應該要去睡覺，已經剩不到三小時可以睡了，唉呀呀～誰來阻止我一下？

3 把食物壓扁再吃

每當拿到三明治、漢堡、饅頭、飯糰、手卷之類的食物，我的第一個動作一定是將它放到兩掌之間壓、壓、壓，壓得扎扎實實，裡面的肉呀、菜呀、醬汁都瀕臨爆出邊緣，這才開始享用。在別人眼中，想必是非常噁心的吃法吧！但對我來說，經過擠壓之後的食物，口感變得扎實，咀嚼有勁，而且所有食材的味道融合完美，那才是人間美味呀！

4 家聚時光

鮮少時間能和家人聚在一起，更不用說是吃頓飯。我們家總習慣一兩週就辦一次家庭聚賢，每每訊息問我，我總是無法出席參與，其實讓我相當的想流淚啊！但家人總是很包容這部分，家人的「蔡式體貼」總讓我備感溫馨，而且我家人口數算很多，七個人加上一隻Bou Bou，要全部的人都能聚在一起，是件相當難得的事。每當全員到齊吃飯，我總是會突然偷偷安靜的在一旁，觀看著大家，看著大家的笑容和表情。在那一刻，我會想要許願和有特異功能，就讓時間停止在這一瞬間吧！很好笑吧！？我自己也覺得自己很好笑：)

雖然聚在一起也會發生鬥嘴事件，但對我來說也是另一種幸福，不是嗎！

5 寫字

我的乾媽彩樺姊送了我一本《心經》。心血來潮，用毛筆抄了一遍PO在FB上，沒想到引起網友一陣驚嘆，紛紛問是不是我親手寫的？別懷疑，是本人手寫無誤！

如果你覺得我的字還算好看，那要歸功於我爸媽，他們從小就要求我們要字跡端正，尤其爸爸寫了一手好書法。記得小時候，爸爸總是會在我們的書包、袋子、水壺等物品上，用毛筆寫下姓氏作為記號。而我的書法就是跟爸爸學的。
還有姊姊也影響我頗深。小時候看姊姊用原子筆寫草寫，心中不禁讚嘆：那就是所謂的大人字吧！成熟、帥氣、飛舞優遊的美感，就開始注意自己寫字的樣子！現在大多數人往往喜歡用電腦打字，但我還是非常喜愛手寫。你看手寫多方便，不用開機、打字、列印，哪來那麼多麻煩事？今年農曆年前，我用毛筆親手在紅包袋上寫下祝福的字句，送給我的粉絲們，希望大家會喜歡。^0^

6

打掃

打掃是一項兼具成就感與療癒效果的活動，是我工作之餘的休閒娛樂。你沒看錯，我寫的正是「娛樂」。

放張喜歡的CD，或挑選適合當下心情的情境音樂，開始全心投入清潔工作，什麼都不想，只是專心的擦擦抹抹、吸塵拖地，其實也不需要太多的時間，不但還我一間乾淨的屋子，連心情也被洗滌乾淨了呢！

順便告訴你一個我的小怪癖：我的保養品、洗髮精、飲料等瓶瓶罐罐一定要排隊站好，而且Logo一律得「向前看」，這樣我才用得順心、順手。每次看到不整齊的瓶罐，都會讓我手好癢，巴不得立刻整理一番。

7

跑步、健身

踏入演藝圈後，發現健康和體力真的很重要，再加上本身很愛吃、食量又大，因此一定得靠運動來保持體態，減少吃的罪惡感，然後又可以繼續大吃，哈！運動中我最喜歡的項目就是跑步，那是我高中就養成的習慣，持續到現在，若是天氣不好或沒有空出去跑步的時候，就找找Youtube上的健身影片，跟著影片一起拉拉筋、鍛鍊腹肌，總之不能荒廢運動，才能好好維持我這貪吃鬼的「馬甲線」。

8

塗鴉、著色

從小我就喜歡塗鴉、畫畫和著色，把顏色填進白紙的感覺讓人感到充實。直到現在，我仍會到夜市買著色本，就是Kitty貓、布丁狗……，一定要很童稚的那種，然後拿起彩色筆，一筆一筆仔細的把顏色填進去。

現在我正在學油畫，但只限於在畫室創作，因為曾經在家裡畫過，發現顏料的味道兩、三天都散不去，而且顏料沾染地板，洗手台十分不易清理，讓小有潔癖的我很懊惱，此後想畫油畫，還是到畫室去專心揮灑吧！

9

和Bou Bou玩

我家有一隻狗狗叫Bou Bou，就的發音。本來是我自己養，但因所以跟我在一起時Bou Bou是個回老家，姊姊主動把照顧Bou己身上，在她和爸爸的調教下，是個小乖乖了！每次回到家裡，牠總是隱約認得我是生母一般黏著我，我也會黏在牠身上邊揉牠的身體邊說：「Bou Bou好可愛！！！」

是韓文「親親」為沒空好好教，小壞壞，後來送Bou的責任攬在自Bou Bou現在已經

除了狗狗以外，我也很喜歡我和奶奶的生肖——兔子，以及貓咪。本來對貓並沒有特殊的感覺，但身邊好幾個朋友都養貓，接觸之後慢慢發現，貓其實很像這個圈子的特性，要懂得潔身自愛，自己照顧自己，維持自己的優雅與尊嚴。

10

騎單車

原本我有一輛單速車，休假時到處騎著玩，但身邊朋友沒有這樣的車，加上U-bike滿流行的，因此現在比較常騎U-bike。我經常和朋友騎著U-bike到大安森林公園跑步，或是穿梭在台北街頭尋找咖啡館，你也喜歡騎單車嗎？也許哪天我們會在街頭相遇，一起等紅綠燈呢！

我的 **10** 樣惱人煩

1
曬太陽、流汗

雖然專家說多曬太陽可以振奮情緒、趕走憂傷，有益健康，不過對我來說，曬太陽卻是麻煩多多，不僅要加強防曬工作（人家好不容易才美白的耶），還得注意控制心緒，因為一旦曬到流汗，渾身黏答答，我的情緒就會變得浮躁，實在是不喜歡熱這件事，人生罩門之一，真想克服掉，有方法嗎！？

2
食物裡有肉鬆和芝麻

小時候，有一次吃肉鬆時，可能因為太乾燥而卡在喉嚨，居然有種萬蟻鑽動的感覺，癢癢的，好不舒服，而且心裡覺得怪怪的，從此就跟肉鬆說Bye-bye了。

至於芝麻，是因為某次吃完芝麻點心，牙縫一直有異物感，好不容易用舌頭弄把它出來，一咬之下，「啵！」居然有種昆蟲腹部被擠壓爆漿的感覺。媽呀！好噁啊！當下決定以後再不碰芝麻了。

3
餓肚子

可以不讓我睡，但絕不能不讓我吃！吃對我來說，是啟動生理機能和心理動力的關鍵鑰匙，工作時可以隨便吃吃，但是不能挨餓，不然我會整個崩盤，無精打采。所以要我振奮工作其實很簡單，先餵飽我就對了。

4
大姨媽報到

很幸運的是，我的「大姨媽」從來不會讓我痛，但糟糕的是，會讓我「腫」。對藝人來說，全身水腫是非常頭疼的事，偏偏每次大姨媽來訪，都會遇上重要的拍攝工作，這個情況就難以控制，至今還沒找到解決的好辦法，每個月都得小小傷腦筋哪！

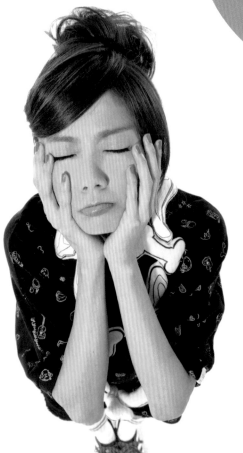

5
吃熱食被打擾

人在吃熱的東西時，通常會咀嚼加快，嘴巴微張透氣，老實說吃相比較醜，若這時突然有人冒出來跟我說話，整個享受熱食的滿足和幸福感，頓時消失無蹤，就算後來談話結束，我已無法再接續剛剛吃東西的樂趣。所以，如果哪天你看到我正開心的享用熱食，千萬不要立刻過來找我聊天說話。讓我吃完，拜託！哈哈。我喜歡看人吃熱食，卻討厭我在吃熱食時被打擾！

6
說我「黑」

天生黑肉底的我，為了配得起「豆花」這名號，在美白方面可是下了不少工夫，牛奶浴啦、豆漿浴啦、各種美白精華液啦、面膜啦……你想得到的我都嘗試過，這麼努力了，還讓我聽到「黑」這個關鍵字，真的是很洩氣！雖然也有人說皮膚黑是一種健康美，但聽在我耳裡反而比較像是安慰的話。有時候想想，要是當初被稱為「仙草」或「焦糖豆花」，或許就不必那麼辛苦了。

8
被欺騙

從小媽媽就灌輸我們「做人要誠實」、「不能說謊」的觀念,所以我自己非常不喜歡說謊,也希望別人不要說謊,最好連善意的謊言都不要。雖然偶爾說說善意的謊言比較不會刺傷對方,比較有說話的美德,但我就是做不來,也希望別人不要這樣對待我。畢竟謊言說多了,總會有戳破的時候,即使本意是良善的也一樣。所以,對我好就千萬不要騙我喔!不過,如果你要稱讚我很白,我還是會很開心的接受啦^^

7
塑膠袋怪獸

莫名其妙的怪癖,真的是心生煩亂且屢試不爽,每次外帶食物會附贈塑膠袋,是件正常到不行的事,但總會因為它而影響食慾。我就是無法看著它陪在紙碗及餐桌旁,非得要把它拿開,扔在收集垃圾的袋子裡才甘願!就算當時我已經餓得可以把碗盤都吞了,我還是一定會先處理好這個部分再開動。要說原因,真的說不上為什麼討厭,但就是討厭啊!!>_<

9
被比較

身在這個圈子,很難避免被比較,尤其是○○妹、××妹、@@妹……,經常被擺在一起比較。但我是一個不喜歡與人為敵的人,希望能和大家打成一片,然而當彼此都還不認識就被拿來比較時,很難去了解對方心裡是怎麼想、會不會有誤會,話題扯很久還在傳,就是沒機會碰面解釋,等到哪天真的有機會碰到,彼此間卻只剩下尷尬,徒增不必要的困擾。

10
遇見蛇

我媽超怕蛇的,連電視上出現蛇都會避而不見。抓住媽媽這個弱點,我這淘氣小孩當然不放過,常常把電視轉到Discovery頻道,為的就是發現「蛇蹤」,然後趕緊叫媽媽來看,看到媽媽嫌惡害怕的表情,實在很有趣。媽媽越是怕蛇,我就越愛拿蛇捉弄她。

天理昭彰,報應不爽。直到最近才發現,其實我也是超怕蛇的!有一次和溫嵐拍外景,製作單位要求我們和蛇來個親密接觸,只見溫嵐從容把蟒蛇纏上肩頸,而我光是看就嚇得大哭,不過身為專業演員,該做的還是要做,十分鐘後,收起眼淚,儘管頭皮發麻,還是得完成工作。

蛇,真的很可怕!媽媽,請原諒我當年的年幼無知!

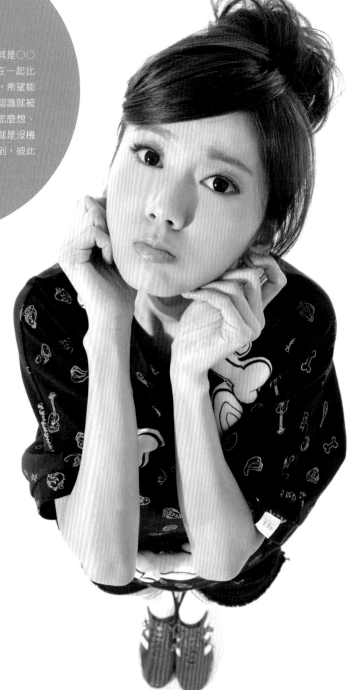

遇見

當 蔡黃汝 ← → 豆花妹

當蔡黃汝變成豆花妹，一切看似如此順遂，甚至被稱為「幸運女神」，還有什麼比這更Lucky的呢？但我必須坦承，當了藝人之後，我才發現每天都有許多新的挑戰，等著我去一一克服。這並不是一件簡單的任務，經過這一連串挑戰的洗禮，我也漸漸變有了些轉變……

從前的我，像個喜歡嘗鮮的好奇寶寶，踏入演藝圈就好像參與了一場華麗的冒險，沿途充滿驚奇，也充滿誘惑；現在的我，知道必須站穩腳跟，才能飽覽旅程中的風景。因此即便每天要趕三個通告，公司已經安排了歌唱、舞蹈等課程，我還是自己抽空去學油畫、烏克麗麗和表演課程。雖然這些訓練不見得立刻能夠派上用場，成績也不見得馬上會被大家看到，但我相信一定能慢慢累積我的實力，一定能讓我越來越好、越來越豐富！

以前的我，像個男孩子一樣愛瘋、愛熱鬧；而現在的我，慢慢懂得享受獨處的時光，也漸漸的發現其實一個人的時候，也有許多好玩的事情，比如打掃、做卡片、看書……，都是靜下心才能品嚐和感受到的。原來不只歡騰熱鬧才充滿樂趣，獨處的時候也可以很精彩。

從前的我，總以為家人的愛是理所當然的；現在的我，因為距離而更懂得珍惜。還記得剛出道時，一年難得回去幾次，有一次竟發現我最親愛的奶奶和以前不一樣了，雖然容貌依舊，卻有一種說不上來的陌生感，彷彿奶奶不是我的奶奶，但卻又明明是我奶奶呀！到底是哪裡不對勁？接著，我在其他家人身上也發現了這種感覺，才驚覺自己真的是想得太少了，以為家人永遠、永遠都會在身邊，隨傳隨到，但其實最親近的往往是最常被忽略的。不只是家人，還有朋友、同事、粉絲……，每一個人對我的好，都是彌足珍貴的，因為有了大家的愛，才有現在的豆花妹ㄚ！

以前的我，總是別人怎麼說我就怎麼做；而現在的我，知道自己該怎麼做才是最好的。感謝每一個工作、每一個嘗試，讓我有學習的機會，也一次又一次給了我勇氣，讓我成長。最重要的是，讓我更了解自己，發現自己的美好，並展現更好的自己，不再因為別人的三言兩語而沮喪、退縮。

每次回老家，一覺睡醒，都有種恍然一夢的感覺，眼前雖然都是熟悉的景物，腦海卻停格在昨日鎂光燈下的一切，分不清我是蔡黃汝，還是豆花妹。

是的，這些年，像夢一樣的飛奔而過，有歡笑，有淚水，曾經感到迷惘，又重新找到自己。因為成為豆花妹，才讓我擁有如此豐富而深刻的人生，我深深為它著迷，也對自己有了更深的期許，希望能有一番了不起的成就，被大家肯定，被大家看見。

現在的我，是蔡黃汝，也是豆花妹，我喜歡這樣的自己，努力ing，成長ing，享受當下ing。But……
什麼時候也能戀愛ing呢？XD

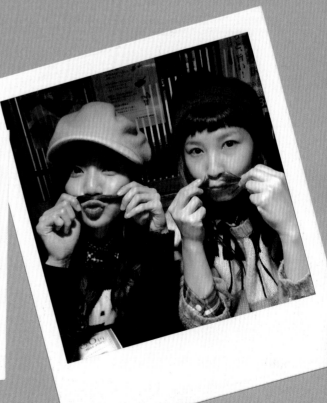

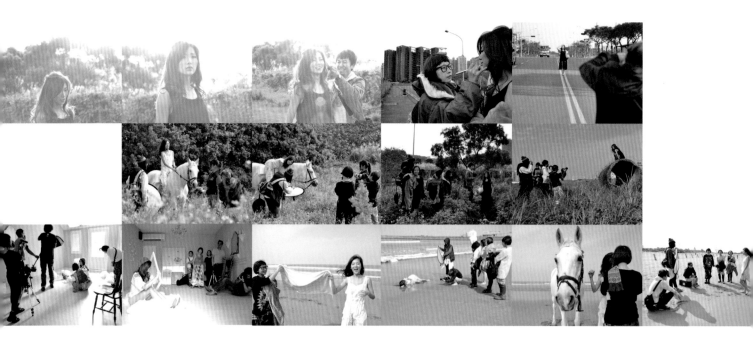

COLORFUL 41
花花世界 看見愛──大女孩vs.小女人‧蔡黃汝vs.豆花妹的率真告白

作者／蔡黃汝　監製／陳子鴻　攝影／林家榆、黃頎凱　文字／蔡黃汝　採訪整理／潘玉芳　服裝‧化妝／Mina　髮型／Mina、WoMen hair-Ben　製作協力／鄭雪芬、仇皓潔、黃于珮　行銷／喜歡音樂　封面‧視覺設計／copy、吳美惠　責任編輯／何若文

版權／吳亭儀、翁靜如　行銷／林彥伶　業務／張倚禎、黃崇華、何學文、莊英傑　總編輯／何宜珍　總經理／彭之琬　發行人／何飛鵬　法律顧問／台英國際商務法律事務所　羅明通律師　出版／商周出版　臺北市中山區民生東路 二段141號9樓　電話：(02) 2500-7008　傳真：(02) 2500-7759　E-mail：bwp.service@cite.com.tw　發行／英屬蓋曼群島商家庭傳媒股份有限公司城邦分公司　臺北市中山區民生東路二段141號2樓　讀者服務專線：0800-020-299　24小時傳真服務：(02)2517-0999　讀者服務信箱E-mail：cs@cite.com.tw　劃撥帳號／19833503　戶名：英屬蓋曼群島商家庭傳媒股份有限公司城邦分公司　訂購服務／書虫股份有限公司客服專線：(02)2500-7718；2500-7719　服務時間：週一至週五上午09:30-12:00；下午13:30-17:00　24小時傳真專線：(02)2500-1990；2500-1991　劃撥帳號：19863813　戶名：書虫股份有限公司　E-mail：service@readingclub.com.tw　香港發行所／城邦(香港)出版集團有限公司　香港灣仔駱克道193號超商業中心1樓　電話：(852) 2508-6231　傳真：(852) 2578-9337　馬新發行所／城邦(馬新)出版集團【Cit (M) Sdn. Bhd】41, Jalan Radin Anum, Bandar Baru Sri Petaling, 57000 Kuala Lumpur, Malaysia. 電話：(603)9057-8822　傳真：(603)9057-6622　商周出版部落格／http://bwp25007008.pixnet.net/blog

行政院新聞局北市業字第913號

印刷／卡樂彩色製版印刷有限公司　總經銷／高見文化行銷股份有限公司
客服專線：0800-055-365　電話：(02)2668-9005　傳真：(02)2668-9790

■2014年 (民103) 04月25日初版　定價450元　ISBN 978-986-272-586-3
Printed in Taiwan　著作權所有‧翻印必究

特別感謝：綠野馬場‧Tiny space